U0130903

我是這樣想的

蔡國強

CAI GUO-QIANG

楊照・李維菁 著

我是這樣想的
。 。 。

九〇年代於日本

我的東西很浪漫啊，整體
來說我的作品呈現的是一
個男人的浪漫，或者說，
延續男孩子的浪漫。

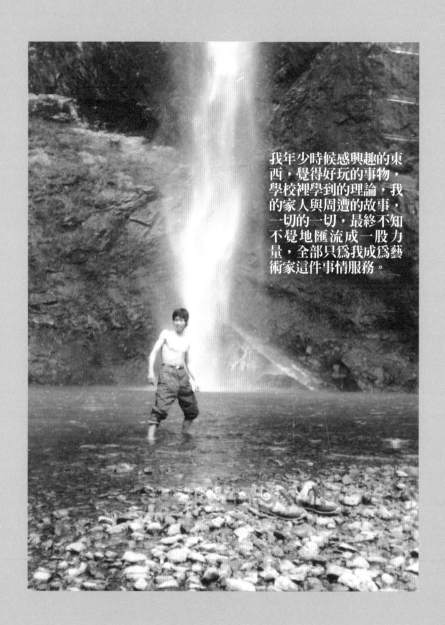

我年少時候感興趣的東西，覺得好玩的事物，學校裡學到的理論，我的家人與周遭的故事，一切的一切，最終不知不覺地匯流成一股力量，全部只為我成為藝術家這件事情服務。

身爲藝術家，我覺得我的想法像種子：當種子撒播到每個國家，這個國家的氣候、土地、人的幹勁都會決定種子養的好不好，人的幹勁太大會把種子搞壞，幹勁太懶，種子也無法成長。

我們經常在事情過後，還想著「如果沒有發生多好」。我們的擔心和幻覺來自我們的時代。我們搭飛機、坐公共汽車或地鐵時有擔心、有幻覺，我們的時代有幻覺，我用藝術做「幻覺」。

現在回想起來，那時我心裡似乎有分緊迫感，感受到就要離開自己的土地了，即將與中國文化有一段漫長的分離。

我其實有很多方案沒有實現，它們都曾經是我的夢中情人。關於夢中情人，你不能把它們當成很不重要的，但是也不能把它們當成太重要的。

我總是在自己的歷史中拿東西，幾個資源不斷地開發，像是泉州的資源：如帆船、中藥、風水和燈籠。故鄉是我的倉庫。

藝術家是寂寞的，可是藝術
可以讓他交到很多朋友。藝
術使藝術家回到社會，回到
溫暖的大背景，藝術家的
脆弱與孤獨便因此而稍微緩
和。與各種不同的人接觸的
經驗，使藝術家開闊了。

做成的作品像天上出現的焰火，沒有實現的只是黑夜而已。這對於藝術家來講都是作品，都是他的人生。問題是人們仰望夜空，為的是看到炫麗的焰火而非黑夜。

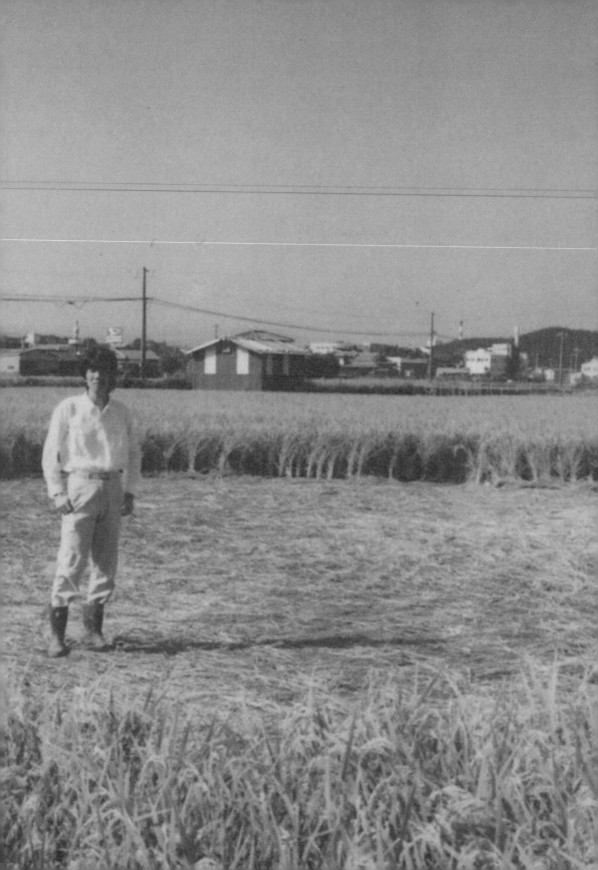

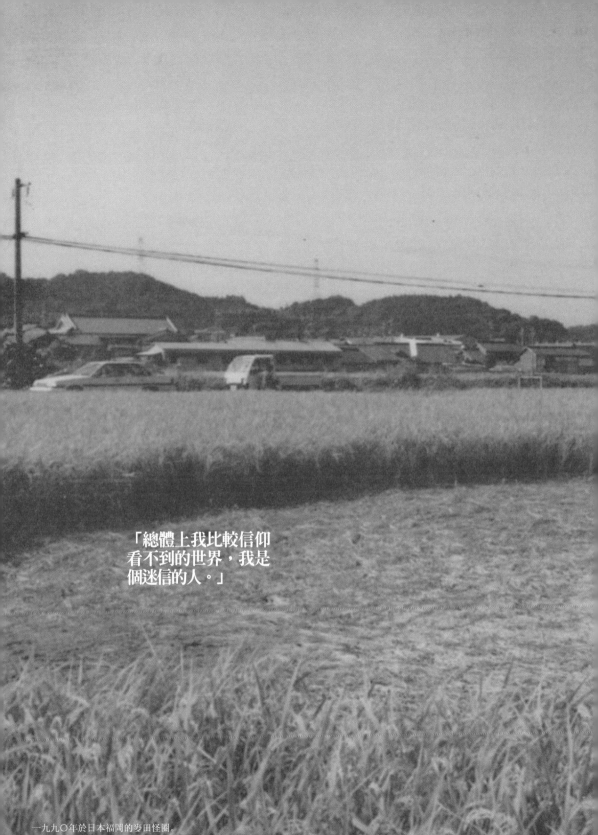

「總體上我比較信仰
看不到的世界，我是
個迷信的人。」

一九九〇年於日本福岡的麥田怪圈。

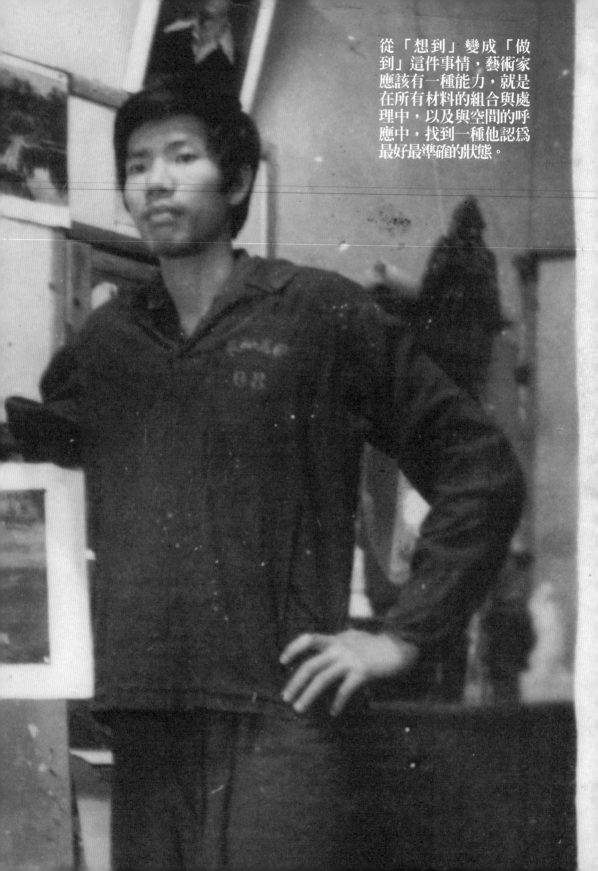

從「想到」變成「做到」這件事情，藝術家應該有一種能力，就是在所有材料的組合與處理中，以及與空間的呼應中，找到一種他認為最好最準確的狀態。

此時此地，你做了這件事
情，什麼說法其實都不能
改變你所做的。

八〇年代初於泉州畫室。

我是這樣想的
。。。
蔡國強
CAI GUO-QIANG

楊 照・李維菁 著

目次

1.

你的風水怎麼樣

你的風水怎麼樣

風水這事情，是一種東方民間生活的習俗，更深一層則是東方人對於人與環境的關係的解讀方式，對蔡國強來說，這是他自行選擇的、一個屬於自己的體系，這個體系決定了他與這世界發生關連的方式。

蔡國強是信風水不信算命的那種人。

他少年的時候住在福建泉州鄉下，他還記得老家是坐北朝南，住得還算愉快。不知怎地，在十九、二十歲那陣子，老覺得不對勁，他甚至懷疑自己是不是得了精神官能症一般。

他晚上總是睡不好。睡著睡著，半夢半醒之間，老聽到有人嘆氣的聲音。他懷疑這是家裡的風水有問題。

他睡的房間窗口正對著一口水井，水井又對著出入的門，這門又對著小巷子。於是他死命纏著奶奶，不斷地跟奶奶說風水有問題、家裡的風水真的有問題。蔡國強實在睡不好，後來他要奶奶陪他一起睡。

奶奶一陪他，他立刻睡著。奶奶一離開，他又睡不好，又聽到嘆氣聲。

那時候蔡國強正勤練武術。有人告訴他，睡覺的時候可以讓房間掛的那把劍出鞘一點點。晚上燈都關了，屋子很黑，而劍有寒光，可以壓制鬼怪。

尤其那劍最好要殺過生，殺過生會有血氣。

是算命的還是看風水的，那裡都還留著。

居住的泉州，天高皇帝遠，難得地在當時仍悄悄的保留了民間信仰，不管義理念盛行的關係，所有可以燒香、拜拜的地方都消失了。然而蔡國強所那個年代還是中國社會主義興旺時期，北京、上海這些大城市因為社會主

他小的時候，母親找算命師替他算過命。那算命師說，蔡國強的命是他這一輩子算過最不一樣的命……並且要蔡國強的母親以後再也不可以請人為蔡國強算命，直說算算太多命會對孩子不好。

不知道是不是這事情的影響，蔡國強以後就不算命了。

不信算命，卻信風水。

風水這事情，是一種東方民間生活的習俗，更深一層則是東方人對於人與環境的關係的解讀方式，對蔡國強來說，這是他自行選擇的、一個屬於自己的體系，這個體系決定了他與這世界發生關連的方式。

「風水這件事情並不迷信。」他說過，一個人若選擇相信風水，那麼在相信風水的同時，等於他選擇相信有一個看不見的世界的存在。多數人一旦相信看不見的世界的存在，往往便會擔心害怕，怕這世上有鬼，也擔心不知道鬼怪會做出什麼事情的恐懼。

蔡國強的觀念不同，他對這種事情竟也有分樂觀。他相信，人要相信有鬼，就必然要相信有神。

「既然有鬼，也必然會有神，不然這個世界的力量就無法獲得平衡。你相信有鬼，就應該相信有神，因此不需要恐懼鬼，擔心鬼的捉弄。因為你同時相信有神，便會感受到神對你的支持，行得正，自然會有感受。」

於泉州老君岩

你的風水怎麼樣

日本時期（一九九〇年底）的蔡國強。

從中國到日本，再移居美國，蔡國強在國際上崛起，在日本、歐洲及美國陸續引起旋風，四處旅行參加不同國家與不同城市的展出。尤其九〇年代是國際藝壇上雙年展最為風行的時期，大大小小的雙年展、各式各樣關於文化現象的探索與宣言，頻繁地出現。同樣這個年代，中國藝術家的興起又是藝壇特別關注的現象，國際策展人看好並且邀請中國藝術家廣泛地參與雙年展。蔡國強當年主要行程就是參加各地的國際雙年展，或接受美術館邀請去發表作品。

他一天到晚搭著飛機在全世界不同的城市跑來跑去、飛來飛去，到了不同城市，入住不同旅館，睡在不同國度的陌生房間裡。

「每一次搭飛機前，我總會在機場的停機坪看一下，主要看的就是我要搭的這班飛機上頭有沒有破洞。」

有趣的是，他所說的「看」，不是用肉眼檢查飛機實體，而是用感覺。

「看的時候覺得自己全身的感知有如X光一樣，掃過等下即將登上的飛機，去感受它。如果覺得看到破洞，我會不肯上這飛機，但一直都是沒有，就安心地上飛機。」只要一有安心的感覺，他相信就算這架飛機掉

下來，自己也不會死。

前往陌生的國家展開未知的行程，執行一項新的藝術計劃，他總在臨走前一晚接收到某種預示。他常在深睡前朦朧感覺自己看到黑或光。

「這情況有兩種，一種是眼前就是黑，那種黑深到除非你把眼睛睜開，否則覺得自己根本無法從中抽身，一直黑到最深處。另一種情況是，看到亮光愈來愈亮，直至四處皆白。」

如果在啟程前一晚，他見到很亮的光，便感覺接下來的所有事情都會順利。如果陷入那令人不安無法抽身的黑，隔天早晨他便會提醒同行的人，今天這趟飛機可能會很搖晃、十分顛簸，大家要小心。

到一個新的城市，住新的房間，蔡國強只要睡過一個晚上，就知道這個房間合不合適自己，自己和這宅子合不合。

「一進房間就知道好不好，我還真的沒這能耐。但只要睡了一個晚上，沒有察覺什麼特別，整個晚上這房間沒出現什麼令我特別感到在意的地

方，這房間就是好。要老覺得這屋子有什麼地方令自己在意的，就是不好，我會希望換房間。」

「其實，也許這一切說不定其實沒那樣嚴重，但總之我就是在意了。」

每個人在生活上特別在意的一些事物，構成了人面對生活的，屬於自己的特殊小小儀式，甚至成為某種風格。用蔡國強的語言來說，這些特殊的儀式、在意的東西，就是人所建立的個人系統。

國強說：「那種感覺是，不管在任何陌生的地方，自己其實都在一個看不見的世界裡頭經營自己的空間。這個屬於自己的空間使人安定。」

「人一旦建立起自己的系統，這個系統便會使得一個人行走於陌生國度的時候、上上下下人生的起伏的時候，感到自己彷彿有一個扶手可以依靠。」蔡

他說著，走到世界各地會見到不一樣的人，而每個人都有不同的政治背景、經濟實力及精神主張，每一次都面臨不同的誘惑。「而一個人帶著自己建立的個人系統，帶著自己所建立的小世界，陪著自己走世界，就彷彿所到之處永遠都攜帶一塊屬於自己的、看不見的小毯子，到每一個

地方就在自己的位置上，比較有安全感。」

近來蔡國強頻頻回到大陸工作，尤其是投入北京奧運的幾年，留在北京的時間多，他便買了一座清末四合院來當據點。

他自己想想也知道，那樣的大宅子，想必發生過許多事情。買下來以後，蔡國強一個人住在裡面，晚上也一個人在裡面睡覺，第二天上班的時候，跟他一起共事奧運開幕的導演張藝謀，還有其他工作夥伴忍不住都問他：

「老蔡，怎樣？沒問題吧？」

「沒問題。」蔡國強總是這樣笑著回答。這房子與這房子的過往，看來與他的系統運作是相合的。

蔡國強還在辦公室裡頭供了一尊觀音，觀音對他也很重要。「我向祂燒香磕頭，我相信觀音也支援著我做作品。偶像本身並不重要，就像一件大褂，讓孩子們裁成他們自己需要的東西，這只是別人幫神做的外套。」

關於建立自己的系統，還有一件事情對他很重要，數十年如一日。不管在

哪個國家、不管睡什麼樣的床，這件事情沒變過。

每天晚上睡覺前，他按摩自己的身體。

從手心、頭、耳朵、一直到腳底，自己為自己好好全部按摩一次才睡覺。他有時候覺得挺麻煩的，明明已經很想睡，卻還得磨磨蹭蹭進行這儀式。這個過程是固定且規律的，是屬於自己隨身攜帶的小毯子的一個重要基底。這按摩除了確認屬於自己的系統，還有另一層意義，「每天睡前都透過這樣的過程去整理自己，跟自己的身體對話。」

「每天堅持要跟自己的每一個部位發生關係，要不然，就會忘記自己的身體了。」

他說：「藉著每天整理自己身體的機會，每天仔細看待自己，每一天重新確認自己所要的。」

人每天都要好好跟自己對話，這點很重要。

「總體上我比較信仰看不見的世界，我是迷信的人。」

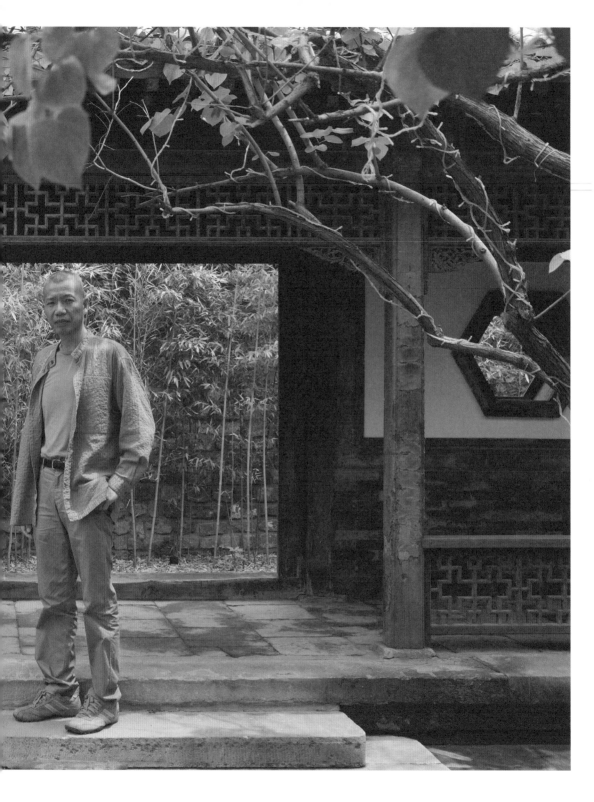

在北京的四合院，二○○八年。投入北京奧運這幾年，留在北京的時間多，便買了一座清末四合院來當據點。

形勢宗與理氣宗

蔡國強說，自己從小到大的思考模式都像是形勢宗——決定一個方向，並在這個方向上長期地去前進與經營。只要確認目標是對的，自己腳步走在對的方向上，在對的方向上運作，就不須在意細瑣的事物以及每日運勢預告。

風水指的就是人與環境的關係，人與宇宙的關係，而蔡國強在許多藝術計劃中，運用了這樣的風水概念。人與外星球的對話，人對天空之外不可見的存在的渴望，人與腳下的大地，人與荒漠，人與都市，以及，人在不斷與環境對話的同時，必須不斷確認自我的存在是什麼的問答。

因此，風水在他的藝術計劃中有時成了哲學，有時則成了詩。

蔡國強也以風水的角度分析自己的性格：「中國的風水可以分成形勢宗

和理氣宗這兩大流派，我覺得我的行事風格與思考路線，比較接近形勢宗。」

形勢宗在中國北方流行，是歷代皇家使用的系統；理氣宗在中國南方盛行，尤其是閩贛粵地區，是比較屬於民間體系的。

這兩大流派有基本關注與理念上的不同。

「理氣宗的優點是它有很多解決風水的辦法，像是在客廳的這邊掛上一個八卦，或是在屋子另一頭灑一些硃砂，或者人的運氣不好可以調整臥室的床位，甚至可以精細地算出一個人今天適不適合出門，幾點鐘該吃什麼等等。理氣宗可以看到很多細微的地方，幫助你面臨發生在生活上各種細碎的決定或問題，去找解決之道。然而缺點是，這些不同的細碎開運方法中，會有很多自相矛盾之處，尤其是在現代社會中。」

「形勢宗則著眼在大格局，利用長時間去培養大基礎，重點放在環境的營造以及調整方位。形勢宗為皇室服務，在意的是整個王朝久遠的國運發展。因此，形勢宗常常運用在皇家陵寢的建造、皇室園林宮廷的設

計，這些建造因為要考慮的是幾百年的國運，決定未來世世代代的走向，所以要花上很多時間，確認自己與大自然的整體關係，體現自己在這宇宙中的融合與位置。」

蔡國強說，自己從小到大的思考模式都像是形勢宗，「決定一個方向，並在這個方向上長期地去前進與經營。我相信只要確認目標是對的，自己腳步走在對的方向上，在對的方向上運作，就不太在意細瑣的事物以及每日運勢預告。」

他相信，「人與自然的節奏有所呼應，失敗了就接受，累了就要休息，這些基本的原則才是做事情的道理。」

從小到大，不管做什麼事情，他只要決定了方向，就會發現很多東西其實是一直連貫延續的累積。

需要不斷確認的，只是所有努力是不是都正朝著對的方向行進，只要嚴格周密地做每一個計劃或是任務，事後即可不太計較單一事件的成敗好壞。像是如果展覽的結果跟自己的預設有出入，不必太覺得難受，更不要花太

多時間懊惱，只要知道其他的事情都朝同一個方向往前走著。

「既然有這麼多事情都在往我要的方向進行，就算有件事情掉下去了一下，我所需要做的只是去拉它一把，常常某件事情不如預期，結果卻讓一切變的更好。月有陰晴圓缺，人就是去理解大自然，順著它的規律。你不能想要改變大自然。」

蔡國強相信人在處事上「自然而然」這句話很重要，只要順著自然的大的規律，確認自己在這規律之中的位置與節奏的呼應，便可以走到哪裡做到哪裡，走不下去停頓的時候，「代表現在需要休息一下。」

順其自然，蔡國強相信自己的命運與自然之間有種關連與節奏，也相信自己與宇宙的運作呼應。

你的風水怎麼樣

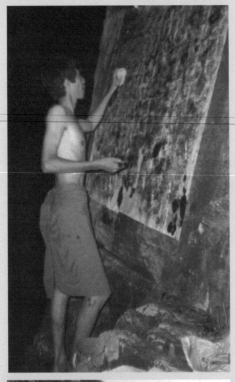

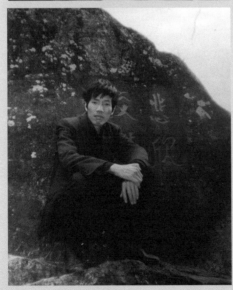

上：在中國時，常在太古岩畫上製作拓片，在傳統文化中借力。

下：九〇年代，再回到泉州，在弘一法師題字「悲欣交集」石碑前。

少年時期與馬列

蔡國強這一世代的中國人有項特色，他們從小學馬列思想，長大之後又以馬列的辯證反思中國體制與社會的問題。相較之下，他便體會到自己的父親與父執輩那批文人，在對中國社會變化的看法上，存在的明顯衝突。

跟蔡國強同輩的中國藝術家常常拿少年時期經歷的文化大革命，化作日後藝術創作上的重要養分，相對地，蔡國強的作品中比較少看到文革的直接影響。不是真的沒影響，而是以一種幽微、細膩的方式呈現影響，不直接拿文革當成創作主題和作品素材。

蔡國強在泉州長大，相較於其他都市，泉州在文革中受到的傷害是比較小的。不過他仍然記得，只要毛主席的最高指示一出來，就算是半夜大家也要敲鑼打鼓上街遊行。

「這就像是一場行為藝術，是我生命中最早體驗到的儀式感。」

他記得，大夥兒上街敲鑼打鼓宣揚毛澤東的最新指示，遊行之中每個人都可以走在馬路中央，沒有任何紅綠燈訊號。大家在街上吶喊，發出很大的聲音，有時還高聲唱歌。想想平時只能走在馬路邊，遊行時卻可以走到路中央，還有好多人看著，那種感覺很棒。少年們還會半夜拿小凳子到體育場，聽取毛主席的最新指示，天亮後繼續上街敲鑼打鼓。

「那段時間中國的生產力很差，但是南方相對來說沒那麼嚴重，雖然吃的也不好，但小孩子對吃沒有太多感覺。」

泉州的文人氣息濃厚，保留了許多傳統。不少人整天在畫菊花、畫蘭花，他們坐在一起感慨中國文明的偉大，或是讚嘆過去中國五千年的輝煌歷史。蔡國強的父親及他交往的朋友就是這樣的人。即便在文革時期，還是經歷文革之後，仍然緊守著某種既定的思考與生活感。

他說，對文人來說，當然文革不可能完全不帶來生活上的影響。像是因為

你的風水怎麼樣

「破四舊」，就必須把一些書藏到鄉下去。不能照平常畫黑白的水墨，必須加了彩，改畫紅色的花。什麼樣的紅花呢？本來畫蘭花的，現在要改畫雞冠花。

當時蔡國強在學校中，受到毛澤東思想、馬列主義的薰陶，一直到現在都還沒有忘掉。在國際藝壇上發展，「造反有理」、「不破不立」、「製造議論」、「發動群眾」、「建立根據地」、「農村包圍城市」、「武裝奪取政權」，這些簡單的共產黨思想和口號，會在一些奇特的地方給他啟發。

就是因為這些思想訓練的基礎，蔡國強理解到群眾與人民的重要性。

「毛澤東當初提出：中國的問題有千條萬條，最根本的是土地問題。當國民黨卯足勁地想搞現代化城市建設的時候，毛澤東卻深刻地認識到中國問題的關鍵在於土地。處在半封建與半殖民的中國，廣大的窮苦鄉村人民渴望擁有自己的土地，他們希望不被地主剝削，那種翻身做主人的強烈要求，便是共產黨奪天下的基礎。」

「在文革時期，我學習了那時的宣傳美術，入選了市宣傳隊——基本上像一個劇團——沒有上山下鄉。」與當時劇團的團員們合影，約一九七三年。右前一。

和練武術的師友們在一塊。約一九七八年。左三。

蔡國強也從馬克思主義學到，「世間有無數的矛盾，在各種矛盾之間，只有一個矛盾是主要的，其他矛盾是次要的。先解決主要矛盾，次要矛盾就容易迎刃而解。但是次要矛盾如果不小心，也會慢慢昇華成為主要矛盾。另外，每一個主矛盾中又有矛盾的主要與次要方面。」

這些知識與辯證思考都是蔡國強從小被培育出來的。馬克思的辯證法建立在黑格爾等西方哲學基礎，所以日後蔡國強在歐美作展覽時，跟西方人討論彼此見解，很容易進入對話的狀態。相較之下，他覺得自己剛離開中國到日本居住時，儘管日本人很喜歡蔡國強，也能欣賞他的作品，但是跟日本人對話就比較麻煩，因為基本上蔡國強討論思考是辯證法的概念，日本人比較沒有這樣的習慣。

從小學、中學到大學，蔡國強的學習表現一貫很優秀，所有老師都欣賞他，包含政治經濟學這類困難的科目，他都能拿到很高的分數。但隨著年紀愈來愈大，將少年時期所學的那些知識，反映在中國的政治問題仔細審視的時候，蔡國強開始有了不同的想法。他開始覺得那套思想不太對勁。

「比方說，一個國家的生產力與生產關係要相適應，才不會讓生產關

係阻礙了生產力的發展。但中共的體制系統明明白白地阻礙生產力的發展。」蔡國強在很年輕的時候，就會用馬列主義來反思當下的社會問題，反思中國的矛盾。「中國教了我們馬列這套哲學為基礎，而我又用這武器批判了它。」

蔡國強這一世代的中國人有項特色，他們從小學馬列思想，長大之後又以馬列的辯證反思中國體制與社會的問題。相較之下，他便體會到自己的父親與父執輩那批文人，在對中國社會變化的看法上，存在的明顯衝突。

「我父親那一輩的文人嘗過舊社會的苦，所以他們對新社會帶來的問題，態度比較寬容，總是會說好話，或者是幫這些痛苦找理由。就這個角度來說，父執輩還比我們年輕的這一輩更支持新社會的，有趣的是，他們一方面擁抱新社會，另一方面又懷念過去傳統的文人文化，我跟我父親常為此爭論。」

蔡國強總是質疑父親怎麼可以永遠活在民族過去的榮光與幻覺中？

蔡國強年輕時，看到香港人帶進大陸那些印刷精美的掛曆，圖片上呈現出

香港繁華的高樓大廈。他告訴父親，光是這個照片掛曆展現的模樣，就可以明白中國的經濟建設根本是停滯的。

但蔡國強的父親會說：「這有什麼了不起？宋代的時候中國就已經蓋出很高的寶塔了！」父親以千年前中國的偉大成就作為今日的榮光基礎，拿的都是過去的全盛時期做例子。

因此，現在回頭想想，他的人生，出國是真正的轉捩點。

「像我這樣的人要是留在國內，肯定既當不了藝術家，也當不了改革派。因為我不願意、也沒有膽量去對抗政權。」他是那種絕頂聰明又認定人生必須可以睡懶覺、自由自在的人。他也不是那種會花時間與人爭論觀點的人，常常覺得誰對誰錯都沒關係。

這樣的心態，怎麼可能留在中國成為改革派？

「我知道在中國有人對民族的命運感到痛苦著急，想要積極改革，想要提高人民福祉與社會發展，非得要把自己的鮮血奉獻給這塊土地。找對

這種偉大目標的感受不強烈。但是我卻也沒有足夠的條件能在當時的社會環境下，當個自由化的個體戶，去搞現代藝術。」

蔡國強跟著自己的感覺走。沒上大學，還在泉州劇團搞舞美畫布景的時候，心中就暗暗作出要離開這塊土地的打算。之後他到上海讀書，也默默地持續作著這樣的準備。

也許是因為很早就知道自己會離開家鄉的關係，在家鄉的時，蔡國強很珍惜家鄉的山水，對家鄉的一切格外眷戀。讀大學的時候，每一個暑假他都拿著自己工作存下來的錢，加上母親為他存好的結婚用款，到處去旅行，想趁自己還在中國的時候，走遍中國的每一個地方，好好的認識中國。當時同學間不時興旅行的，因為對風景山水的歌詠，正是他們要革命批判的對象，在當時也很不前衛。蔡國強不管他們，自己跟女友去看敦煌，去看青藏高原，絲綢之路、蘇州園林、火焰山等等，把中國走過一遍，好好地將這些景象記下。

「現在回想起來，我心裡似乎有分緊迫感，感受到自己就要離開這塊土地了，即將與中國文化有一段漫長的分離。」

他很清楚，繼續留在這塊土地上，會一直嚮往西方以及西方所代表的那個先進的世界，一心只想追求西方文明，動不動就想著美國的觀念藝術或是抽象藝術，老想著安迪‧沃荷這些藝術家會怎樣做藝術，腦子只會嚮往那個他覺得很了不起的社會。

「然後我會變成為一株很可憐，沒有生長基礎的盆栽。」

「就算在中國我真的成了藝術家，我也每天只渴望知道國外的西方藝術家到底在做什麼創作，變成一個找不到自己脈絡的可悲藝術家。」

「這對我來說是非常可怕的，若我留在大陸，我覺得我會妥協的。」

他知道自己會離開。

蔡國強還記得泉州的青山綠水。早晨起來他光著上身跑步，家一出去是環城路，環城底下是環城河，河的那邊就是農村。他跑步的時候媽媽在河上洗衣服。文革時期這座宋代建造的泉州城牆被拆了，各個大小城門都拆掉

了。跑步的時候會看到河的對面，一、二十米寬，河那邊一岸的油菜花田上舖著一層紫紫的霧氣，陽光變大後，那霧氣才慢慢褪開來。

那時候他就知道，自己會離開這裡，離開很長很長的一段時間。

上世紀八〇年代初，在家鄉泉州。「但不再有回得去的家鄉，因為它不可能不變的。」

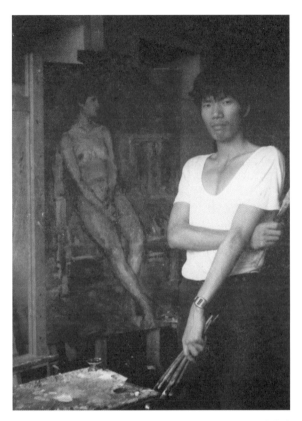

蔡國強總也沒有離開他與繪畫的因緣——「就是想回到繪畫本身，迎接繪畫本身的挑戰」。就讀上海戲劇學院舞台美術系時期（1981-1985）。

怎樣變成一位藝術家呢？

「我年少時候感興趣的東西，覺得好玩的事物，學校裡學到的理論，我的家人與周遭的故事，一切的一切，最終不知不覺地匯流成一股力量，全部只為我成為藝術家這件事情服務。」

蔡國強十多歲的時候，常常在早上起床的時候警告自己：「將來不要當上班族！」他覺得，變成了大人，過每天趕著幾點上班的人生，那，這一輩子就太無聊了。

「不想當上班族是非常確定的，但是我現在一點也想不起來自己究竟是什麼時候立志成為藝術家的，或是說，究竟在人生哪一個確定的時間點上做了這決定？我一點也想不起來，只能說是順理成章。」蔡國強說：

「我年少時候感興趣的東西，覺得好玩的事物，學校裡學到的理論，我

的家人與周遭的故事，一切的一切，最終不知不覺地匯流成一股力量，全部只為我成為藝術家這件事情服務。」

蔡國強小時候勤習武術，學過搏擊，同時他也愛拉小提琴。

練武術的時候他天天打牆壁、打樹、打石頭、打沙袋，用來訓練拳力。手指頭因而愈來愈腫，關節愈來愈硬。打到手指軟骨都增生了。這麼一來就很難同時拉小提琴了。

後來提琴老師對蔡國強下了最後通牒，要他在武術與小提琴中兩者選一，要是想拉小提琴就別去練武術，想要練武以後就別來拉小提琴了。

這讓他面臨抉擇，究竟是要練武還是拉小提琴？

拉小提琴這件事情對少年蔡國強有很大的意義。

對一個泉州少年來說，拉小提琴是一個重要的西化儀式。當時全中國除了馬克思主義外，任何來自西方的東西都是禁忌，孩子們都在勞動、釣魚、

你的風水怎麼樣

游泳、打拳，做這些很中國的事情，小提琴是十足西洋的。

「我記得一個夜晚我打開家中的窗，拉奏著小提琴，便覺得彷彿那來自西方的風，順著琴音在飄。少年時代的我覺得自己正在西化，感到滿足陶醉。」

這份滿足與陶醉卻遇到了阻礙。

年紀愈大，開始了解自己音準有問題，音樂資質有限，要繼續拉小提琴肯定是撐不住的。尤其後來見到波士頓交響樂團到中國演奏，讓他很驚訝也很受傷。小提琴和交響樂到底是西方人的。「我突然發現自己畢竟離西方很遙遠，於是很多事情自動有了選擇。」

不拉小提琴，就繼續練武吧。然而，接著學武術也出現了狀況。

「我想練氣功也想過學太極，但到後來都無法真正專注。我又發現中國武術許多都是表演性的，就慢慢失去了興趣。為了追求有用的武功，後來我改學搏擊，但是我的個子高，體力又不好，頸部常常被打到。」

然後他也寫詩、寫小說，也拍了武俠電影，做過各式各樣的接觸，然而「都不是自己能夠妥到舒服的」。

只有藝術讓他覺得自己是穩紮穩打的。

之前各式各樣看起來沒有成果、令人疑惑的嘗試，卻在藝術中成了美麗的養分。

比方說，武術理論中說的「借力使力，緊了要繃，慢了要鬆，不緊不慢才是功」，就成為蔡國強處理作品及人際應對的原則口訣。

而學拉提琴，瞭解音樂，讓他開始思考東西文化的問題。

「西方文化像哲學、天演論，在清朝的時候大量進入中國。但西方人講究邏輯與無限分析的哲學觀點讓中國人覺得可笑。中國人認為西方這樣思考宇宙人生是有問題、會碰壁的。因為中國人認為，宇宙萬物以及人生不是靠分析可以走下去的，那時候人們覺得西方人的想法過於幼稚。」

你的風水怎麼樣

「又比方西方人的繪畫很好，不管是寫生、描繪人的形象，色彩與造型都很逼真，但是中國人不覺得這樣是什麼藝術家，他們只是工匠。功夫很好但是過於匠氣。加上西方人又崇尚中國，什麼東西都要從中國出口，中國人便覺得西方文化不如中國文化，覺得西方人處在較低的文化狀態。」

但是後來出現了留聲機，唱片播放的時候，中國人便受到震撼了。

「哇，原來這些洋鬼子有這些音樂。中國人竟從古典音樂之中，聽出原來西方人真正地理解人的命運，也理解大自然的深度。中國人開始對洋人有了不同看法，能感受到西方人擁有的空間很大。我自己拉琴，就是想透過這扇窗子，去理解西方。」

蔡國強也拍過電影當演員，現在也還是有人希望找他合作拍電影。原因是蔡國強擅長談事情，打交道，跟各式各樣的人合作。加上他的藝術有話題性，適合拍電影當導演。而且以蔡國強現在國際上的地位，他可以得到的預算也不小。一個展覽做起來也要幾百萬美金，差不多可以拍電影的預算。

雖然沒有繼續少年時的習武之路，或靠拍武打片闖
出另一番天地，但武術理論中說的「借力使力，緊
了要緩，慢了要鬆，不緊不慢才是功」，後來卻成
為蔡國強處理作品及人際應對的原則。

蔡國強始終沒拍電影，因為他覺得自己看不到要去拍電影的意義。

「我的創作語言是，在一塊石頭或一個空間上就包含很多意義。我不喜歡用幾個小時去說一件事情。比方我在台灣個展中用火藥炸出作品《太魯閣》，或用大石頭雕出《海峽》，幾十噸的大石頭本身就可以替我說出我想表達的，以及我用言語無法說清楚的事情。用一個多小時去說一個故事，對我來說是吃力不討好的。」

蔡國強也常和他的朋友，音樂家譚盾談起音樂與藝術創作的不同。

譚盾告訴他，有了一段很棒的旋律，但是為了要表現這個旋律，必須在作品前面鋪陳很久，然後讓那喜愛的旋律隆重出現了一下，又得隔很長一段，這段旋律才能再出來一次。

「我覺得我只要喜歡其中一個旋律，這個旋律其實從早上就能一直聽到晚上了。我除了那段主旋律，不想聽其他的部分，更何況還故意要鋪陳很久。」

成為藝術家似乎就是這樣自然而然的，沒有什麼某個時間點上的命運的捉弄或上天的神諭。但是有些性格上的特質，才會促成這一切，蔡國強現在想起來，又覺得自己早早就有藝術家性格了。

他說，他從小就喜歡看漂亮的女生，也喜歡花，小時候就會買花回家插。當時在中國會買花的都是要去寺廟裡頭拜拜的母親輩，或是買來串起當作頭上吊飾的老奶奶們。

還有就是他固執不上班的決心。他很早就警悟時間在生命中自己控制的重要性，如果成為上班族，就不可能安排時間去作自己想做的事情。

有次他在古根漢美術館和人對談，對談的對象包括一位是知名廚師，另一位則是性學大師，他們三個人談的是「烹調、性愛與藝術」。對談中蔡國強總結，這三件事情有一個重要的共同前提，就是要有閒工夫。做愛要有閒工夫，吃飯也要有閒工夫，才能細細品味，慢慢消化，再好吃的東西吃太快都會完蛋。

藝術，不管是創作或欣賞，更需要大量的閒功夫。

年輕時，做過各式各樣的嘗試，也拍過武打電影。（在《小鎮春秋》裡飾演一個反派。一九七八年）

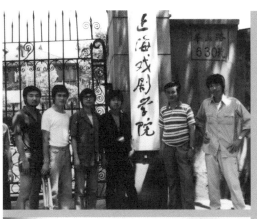

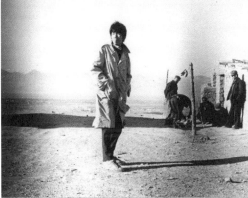

（上）與大學同學在上海戲劇學院前合影。
「想趁自己還在中國的時候，走遍每一個地方，好好的認識中國。」大學畢業以前，足跡遍及西藏（中）、新疆（下）、洛陽和敦煌。

你的風水怎麼樣

去日本

蔡國強以他獨特的創作素材，東方的宇宙觀、美學，融合了西方式的邏輯、嚴謹作風和視覺震撼，符合了日本人心中的「文化英雄模式」，移植了日本人的期待，也同時找到了脫離東西方比較的框框，以外星人的角度，用最大視野來思考人類和藝術的問題。

「我沒有能力開門，是我剛好走到門口，門開了，我就溜了進去。」

蔡國強的力量，在於他在九〇年代的背景下提出一條獨特的思路，乍看之下他做的是中國傳統的火藥，支撐他的是中國的哲學宇宙觀，他的思辯分析卻是理性邏輯。他的作品難以被既有的當代藝術歸類，然而他對當代藝術影響卻如此之大。

他打開了一條自由的路，而他的藝術型態，他使用的語言與美學，很難被複製，也無法被模仿，因之無法形成流派，蔡國強就是蔡國強自己。

一九八六年，蔡國強帶著九十多公斤重的行李到了日本，他不知道自己的藝術在日本能不能得到賞識，也不知道自己的未來究竟要以哪種形式展開。

蔡國強剛到日本的時候，原本嘗試在東京發展，但是他背著自己的作品，走遍一家一家畫廊，沒有人理他。接連的挫敗之後，他決定離開東京，前往福島縣的海邊小城磐城（Iwaki），就像毛澤東說的「從農村包圍城市」，他從較小的村鎮舉辦展覽，以他特殊的火藥創作引起矚目，蔡國強旅居日本的近九年期間，逐漸發展為不可忽視的「蔡國強現象」，被日本的主流藝術界接納。

這段時期最重要的就是「外星人系列」火藥作品，一連串在大地上進行大規模火藥爆破的作品計劃，並且舉行了自己的個人首展「原初火球」。一九九四年他得了日本文化大獎，這個獎是給對日本文化有重大貢獻的人，比如三宅一生、黑澤明等，當然，他是第一個獲獎的中國人。

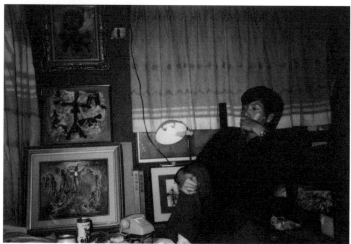

上：在剛到日本時賃居的住家小路前。約攝於一九八七年。
下：一九八七年，在東京的家裡。

「外星人系列」展現的美，是懾人的性感，一刹那之間驚天動地，然後瞬間消失。一場一場大規模爆破行動，彷彿是種人類向宇宙外星人發出的激情訊號，因為孤獨的人類想知道宇宙之中還有沒有生命存在，孤獨的人類拼命想要溝通與對話。

他的外星人計劃規模浩大，在人力與資本上經過縝密、長時間的計算，一切耗費都為了那短短幾十秒鐘的火藥爆炸。壓縮後爆發的瞬間美感，彷彿是一場激情的演說，人類藉此雕塑了那亙古以來始終無動於衷的時間歷史。

「我以火藥做創作，根本不是日本主流的日本畫、寫實洋畫風格，也不是當時他們所熟悉的西方式前衛藝術形式，剛開始沒有主流的畫廊或是美術系統要接受。」

「當時的日本文化面臨西方化，相對比較焦慮。我到日本的那個時候，日本人正熱切地反省百年來現代化和國際化追求的命運其實是西方化的結局。這樣的痛苦反省下，我的到來卻使他們對自己的文化產生了某種信心。」在某個程度上，蔡國強以他獨特的創作素材，東方的宇宙觀，美

一九八八年，在日本東京的小勝焰火工司，製作火藥畫作品。

學，融合了西方式的邏輯、嚴謹作風和視覺震撼，符合了日本人心中的「文化英雄模式」，移植了日本人的期待，也同時找到了脫離東西方比較的框框，以外星人的角度，用最大視野來思考人類和藝術的問題。

在日本，他當年從沒沒無名開始，打下一片天。

「在那裡我走了不少的歧路，遇過挫折，受過打擊。」

蔡國強剛到日本時候，沒人知道他是誰。他背著作品走了許多畫廊，希望畫廊能夠看看自己的作品，想打開背後的那捆作品，但基本上沒有一家畫廊人員要蔡國強打開他的畫布，讓他備受挫折。但是他很清楚：「是我自己要來的，不是他們要我來。」

日本的優點是與中國文化有共通之處，不管是漢字、孔子或老子，蔡國強都能向日本人講上許多；而蔡國強作品裡頭的東方思想，如陰與陽，以及中國的宇宙觀都是日本人很容易理解。他在日本甚至可以看到中國的歷史過去，可以跟日本人談論中國文化或是東方文化現代化的種種問題。這是後來蔡國強的作品可以順利被日本人接納並且推崇的文化基礎，蔡國強在

日本看到了社會主義後，中國失去了的美學傳統上優雅的詩意和儀式性。

但是在東京要打入藝術圈是困難的，蔡國強於是到較為偏遠的地方發展。他在磐城、廣島、福岡等城市，處處都遇到幫助他的貴人。

因為蔡國強在這些地方執行的大型火藥計劃，總是需要動員大量的人力與資源投入，雖然是個外國人，但是他有種擅長與普通群眾建立感情的能力，因此每到一個地方做計劃，他就可以將當地的群眾人民參與引入作品。

這在日本是特例。「那時候日本現代藝術界相對自我封閉，每次開幕酒會來的永遠是那些人，記者也總是那幾位各大媒體報導現代藝術的學藝員，永遠出現的都是同樣的幾張臉。我的每次展覽，總是可以帶來許多與現代藝術無關的人進入美術館。這是我覺得我在日本的貢獻。」

而日本的藝術界也因為蔡國強現象，興起討論，談的就是藝術究竟如何民眾化的課題。

儘管不以東京作為據點，蔡國強在各地的發展卻獲得相當大的關注與支持。日本很少有基金會和公家單位支持年輕藝術家，但是日本有很多普通民眾願意支持藝術家，他們喜歡買作品來支持年輕人。他舉例說，他到日本的中文學習會裡頭與成員結識，這些成員遇到來自中國的年輕藝術家，都很願意支持。他又在日本的區文化中心申請展覽，那裡的展場是免費提供。大家幫忙出點錢就可以辦展覽。

蔡國強在日本的成功基礎，紮根於他與群眾的對話，是走下層社會而非上層社會，雖然之後日本國際交流協會總裁的女兒也曾當過他的助理，但是那已經是蔡國強到美國發展後才發生的事情了。

「我也不總是這樣有自信的。」他說，剛開始他在磐城市立美術館作個展，美術館替他做的宣傳印刷品上頭寫著「蔡國強是現代世界最著名的年輕藝術家之一」。

蔡國強看到宣傳品的稿子後，一直想要把這句話刪掉，但是太太很不高興，問他為什麼要把這話刪掉。

「我根本不是什麼世界上著名的年輕藝術家！」蔡國強對太太這麼說。

但是太太回答他：「如果你現在不是，馬上也就是了。」

「藝術家是寂寞的，可是藝術可以讓他交到很多朋友。藝術使藝術家回到社會，回到溫暖的大背景，藝術家的脆弱與孤獨便因此而稍微緩和。這就是他在意群眾參與，並且積極與各式各樣的人合作的原因，他與布商、火藥商、地震專家等各式各樣的人合作，這與各種不同的人接觸的經驗，使藝術家開闊了。」

「中國人說讀萬卷書行萬里路，行萬里路就是在社會中學習、在大自然學習。對我來說，這是個對美術系統反彈的好方法。」他說：「美術系統是一個非常完整的系統，從做展覽到被收藏到被拍賣，有一個完整的系統，有一群專門的看作品的觀眾，很多作品可說是專門可這少數的幾個人看的。我雖然在這個系統內，同時我也嚮往那些非美術專業的，在各行各業各種地方都可以獲得的無限的可能。」

「當藝術家花時間走到歷史與廣大的社會群眾裡，會使他著急要回到藝

術本身，又回到藝術家脆弱與孤獨的本質。」

他說：「需要去，才知道如何回。如果回不來，就是在搞沒意思的社交了。」

「要使藝術的有限成為無限，藝術要回到人文歷史與社會上，才能找到方法解決藝術的問題，但藝術要解決自己的問題，還是要立足在藝術的專業考量上。藝術創作的過程可以是社交、交朋友、或是找軍隊、科學家還是與民眾一起合作，但這些都不能代替最後藝術的創造力的問題。」

他說：「藝術的問題不能靠藝術解決，藝術的問題最終還是要靠藝術來解決。」

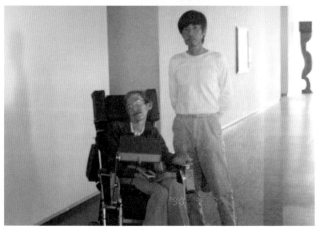

上：攝於富士山麓。

下：在巴黎，與著作科普暢銷書《時間簡史：從宇宙大爆炸到黑洞》的科學家史蒂芬.霍金（Stephen Hawking）合影。蔡國強當時也頗受霍金的宇宙哲學、黑洞方面的思考吸引。約一九九〇年。與此同時，蔡國強正開始著手《為外星人所作的計劃》系列，作品主要觀點在於連接可見與不可見的世界，使用更大的格局來看人類的活動，在人類、自然和宇宙之間搭起溝通的橋樑。

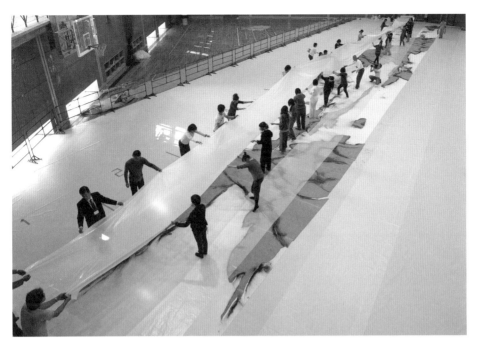

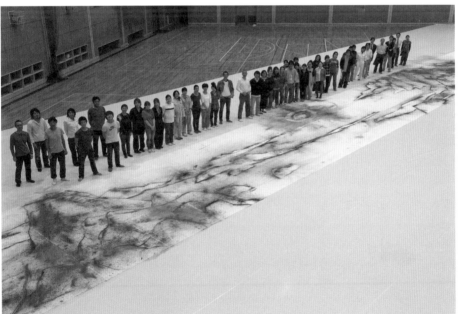

二〇〇八年，在廣島所做的《無人的自然》作品計劃。自日本時期以來，蔡國強至今仍經常與日本民眾維持良好的長期合作關係。

你的風水怎麼樣

去美國

一個中國人在戒備森嚴的美國強大軍事的核試驗基地裡頭，點起從中國城買來的鞭炮火藥，煙霧緩緩向上燃燒，形成一個小小的蘑菇雲。幽默卻也深刻地，彷彿是回頭對美國的強權做了一個輕巧的暗示。

沒在日本發展闖出名聲後，一九九五年蔡國強受到美國亞洲文化協會ACC的邀請，作為日美交換計劃的日方藝術家代表到美國。ACC幫蔡國強介紹美術館，日本的友人也為蔡國強介紹重要的畫廊。拜訪這些人的時候，他們的桌上早就擺著幾本厚厚的蔡國強的日文畫冊（日本人的畫冊都有英文），當時蔡國強已經在事業上有了很好的基礎，在美國受到的重視，與當年他自己孤伶伶從中國到日本的孤單無依完全不同。

「那時候我尋找自己的價值認同，想知道什麼是我的原生態，在藝術上

我又如何讓自己的線條繪法、空間使用優於西方的長處……我覺得我要回過頭來在自己的文化裡頭找到答案。」

蔡國強不會說英文，在美國的發展不可能像他在日本一樣，從群眾開始發動，或從鄉村包圍中央。他直接就進入了美國的美術館展出，與美國民眾接觸的機會很少。

初到美國的時候，他體認到美國的文化氣勢與東方真是不同，不能像大量來自東方的年輕藝術家，急著投入美術系統的懷抱，便提出想到內華達原子彈基地看看。

「二十世紀是美國的世紀，我想要研究美國的時代，而蘑菇雲正是美國世紀的象徵。」身為一位藝術家，蔡國強也非常想看看實驗出原子彈蘑菇雲的地方究竟長什麼樣子。

亞洲文化協會幫蔡國強聯繫美國國防部、能源部以及聯邦調查局，調查完蔡國強的身家背景後，他開始進行《有蘑菇雲的世紀──為二十世紀作的計劃》。

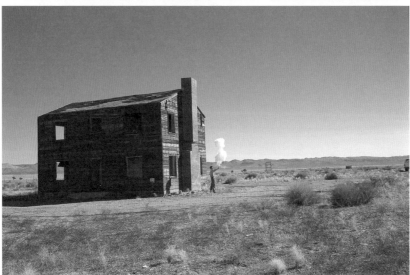

到美國後，蔡國強開始更多地以政治、文化衝突主題進行創作。在亞洲文化協會的協助下，蔡國強於內華達州的核試驗基地和周圍幾個大地藝術景觀所在地，以及紐約市區進行小型爆破系列作品《有蘑菇雲的世紀——為二十世紀作的計劃》（1996）——這些場所都是時代的象徵，賦予了爆破計劃深遠的意義。

這個畫面於是成了美術史上的經典。

一個中國人在戒備森嚴的美國強大軍事的核試驗基地裡頭，點起從中國城買來的鞭炮火藥，煙霧緩緩向上燃燒，形成一個小小的蘑菇雲。幽默卻也深刻地，彷彿是回頭對美國的強權作了一個輕巧的暗示。儀式性地，蔡國強不自覺地宣告著某種未來文化強權的轉移。

這件作品的文化上的意義，美學上的感動，完全不需言語論述，直接而富感染力，成了蔡國強登陸美國開始揚名國際的代表作。

蔡國強在日本是在群眾間慢慢奮鬥發跡的；在美國他卻是一降落就直接進入藝術界最核心、最高層的社群裡頭發展。但是他想在作品中與大眾進行對話的企圖與本性始終存在。

二〇〇〇年蔡國強在美國惠特尼雙年展推出裝置作品《你的風水怎麼樣？》，是他第一次進行與美國群眾接觸的嘗試。

在這件作品中，蔡國強在展場做了九十九隻獅子，一隻最貴訂價一千美

金，最便宜的是五百美金。蔡國強並沒有畫廊經紀，但是已經有許多人想買他的作品。他規定：想要買他作品的人必須申請，蔡國強會親自到這些人家中看看他們家裡的風水有沒有問題，如果真的風水有問題，蔡國強才同意將這些在中國象徵吉祥，中國人相信可以驅邪、鎮宅，具有改善風水狀況的獅子賣給他們。

四百戶人家申請蔡國強替他們看風水，蔡國強果真一戶戶地拜訪，現場察看他們家的風水，還跟他們認識聊天成了朋友。「不過，坦白說，多數有錢人的風水是好的，因為他們有錢請好的建築設計師。」

而舉辦展覽的惠特尼美術館則承受意想不到的壓力——因為美術館很多有錢的董事都想買這獅子，不想排隊卻又擔心買不到。

蔡國強只好想些變通的方法，家裡風水沒問題的董事，蔡國強就問女主人生活有沒有困擾呢？有的女主人偷偷告訴蔡國強，其實很擔心自己的老公有外遇，蔡國強就建議她在家裡的某一個方位不要放花瓶，改放獅子。因為家裡那個方位放花瓶，男人很容易出軌的。獅子則是正派尊貴的。

最後他賣出了八十幾隻獅子。

「我沒有能力開門，是我剛好走到門口，門開了，我就溜了進去。」他說，中國改革開放，可以出國留學時，他就溜到了日本，剛好碰到本人正在熱切反省「日本的國際化是不是就只能是西方化？」這一巨大問題，藉著日本人這樣痛苦反省的潮流，使得蔡國強及其帶來的東方哲學與文化的自信，受到了重視。

之後到了美國，又正逢美國舊有的西方霸權模式開始動搖，美國人開始關心多元性，也就開始關心外來文化。

「美國是沒有異國情調的，歐洲有，但是美國沒有。這也是我會選擇美國並且喜歡這個國家的原因。他們會把你視為正常的藝術家，如果是歐洲，覺得一位外來藝術家是很優秀的，但他們還是把你當成一位『中國藝術家』來看待，像是在進行文化交流。」他說，長期住在歐洲的外來藝術家十分受到尊敬，可以領到像「法蘭西學院獎」那樣重要的獎項，但他的藝術家地位卻始終沒有辦法平等地受到討論和評價。

蔡國強
CAI GUO-QIANG

《有蘑菇雲的世紀：為二十世紀作的計劃》，在紐約曼哈頓實施的部份。「我認為二十世紀最偉大的logo是蘑菇雲。」

忙了幾年的北京奧運結束後，蔡國強馬上離開中國大陸。很多人問他怎麼又回到紐約，不是在北京已經買了四合院了嗎？他的經典答案是：「紐約可以使任何人變成普通人。」

這點對蔡國強很重要。

一九九五年，剛到美國時。長女文悠所攝。

2.

奶
奶

奶奶

奶奶覺得蔡國強是知識份子，對他有很高的期望。她常常看蔡國強的作品，小時候就對他說：「你長大會不得了，誰誰哪個老師都要好好報答。」

影響蔡國強一生最重要的有兩個人，一個是奶奶，另一個是毛澤東。

他太喜歡奶奶，從小就擔心奶奶過世，直到現在。九十五歲的奶奶仍然住在泉州，蔡國強人在世界各地，半夜電話鈴響的時候，他總心頭一驚，擔心有什麼事發生。

奶奶三十幾歲就守寡，她帶大蔡國強的父親，同時也帶大蔡國強的母親。奶奶的父親住的村莊叫作東頭村，奶奶的父親擅長造槍、修槍，關於槍的一切他什麼都會，他的槍法百發百中，非常厲害。當時國民黨、共產黨甚

至土匪都要求他幫忙修槍，因此那附近誰都怕他。這樣子不必忌憚任何人的家庭背景，養成了奶奶很傲的性格。

蔡國強的外公，住的村莊叫作前頭村，在東頭村的旁邊。村長是蔡國強外公的哥哥。外公的哥哥幹了很多得罪共產黨的事，有一次在打麻將的時候被共產黨游擊隊員殺了。

村裡的國共派系其實彼此都認識，蔡國強的外公自然知道是誰打死他哥哥的，找到機會就替他哥哥報了仇。但是他打死了這個共產黨員，一定會招來報復，便帶一家人往南洋逃到馬來西亞。

他們決定全家逃亡的時候，蔡國強的媽媽才剛出生三十六天。如果全家帶著這小女嬰渡海逃亡，小嬰兒恐怕在逃亡途中會死掉。因此蔡國強的外婆將自己剛生下的小女兒託給自己最要好的朋友。這個好朋友就是蔡國強的奶奶。

蔡國強的外公後來在國外做生意成為大老闆，他在馬來西亞有橡膠園、香菸廠，等到橡膠與香菸不好賣了，他又改做房地產。直到改革開放以後，

政府希望住在海外的華僑回國來建設，外公才回到中國。蔡國強第一次見到外公已經是他上了大學以後的事了。

蔡國強的奶奶本住在靠海的漁村，信的是基督教，這種信仰在當年村民的眼中其實挺前衛的。漁村裡頭沒有教堂，奶奶每個禮拜都到城裡的教堂做禮拜。

爺爺在抗戰之後回到廈門工作，爺爺本來就有脫肛的疾病，這個病現在當然很容易醫治，但是當時爺爺卻因出血導致細菌感染，就這樣死在廈門。奶奶按照閩南的習俗，在漁村海邊的沙灘上，對著大海呼喊丈夫的亡靈，希望將丈夫的魂魄召回家鄉。

沒想到招魂儀式過後，奶奶說話竟然開始結巴，怎麼醫治都沒有用。有村人來對奶奶說，「你信基督，我們說的話你也不會信。但是這病其實是你嫂嫂害的。你招魂的時候坐在沙灘的一個坑上，我看到你走後你嫂嫂朝著這坑吐口水，又用腳踩了踩，並且念咒施法。所以你就得了結巴。」

奶奶與她的嫂嫂的確素來不合，但是奶奶自許是進步的現代人，信的可是

基督，哪裡理會這種迷信的村民言語？奶奶根本不信，繼續找了許多城裡頭的名醫給她醫治，但就是沒辦法醫好她的結巴。

實在拖太久了，奶奶終於半信半疑地找了人，問到小海灣那頭有位巫師。

那巫師一見到奶奶便對她說：「你要完全聽我的話，我才要替你治病。你要是不聽，我就不幫你醫。這句話就是，說出你的病因，你就要離開這村莊才行。」

那巫師請奶奶拿出爺爺的一套灰樹皮色的舊衣服，沒想到這舊衣服的內襯有一角被剪掉了。巫師帶著奶奶去村邊一座沒有墓碑且雜草叢生的墓坑，手一伸就在墳墓裡邊摸出了一個插了針的小草人，舊衣服上被剪掉的那一塊布罩著那小草人，布上寫著爺爺的名字及生辰八字。

奶奶從此不信基督了。

奶奶體會到，西方的耶穌基督根本無法解救中國農村人民的苦難。這個神實在太遙遠了，她開始按照中國民間習俗祭拜神明。

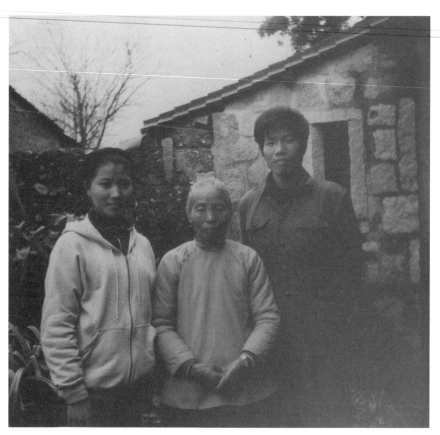

和奶奶、當時還只是女友的妻子紅虹，合攝於泉州老家。從小時候起，奶奶就是蔡國強的守護神，也是他使用火藥的「啟蒙者」。她今年九十五歲了。

「我們福建鄉下是很喜歡放鞭炮的。婚喪喜慶,都少不了要放。或許這是為什麼我對火藥的感受力或敏感度這麼深吧。」一路的鞭炮碎屑,彷彿通向蔡國強的童年時光⋯⋯

也因為這個緣故。奶奶肩上一邊挑著蔡國強的母親，一邊挑著蔡國強的父親，就這樣遵守諾言地離開了那漁村，搬到城裡去。

但是奶奶在城裡無以謀生，於是她每天起早摸黑回到漁村買海產，到城裡擺攤子賣漁貨。直到蔡國強唸完大學，奶奶都一直擺著攤子。蔡國強放假回家的時候，常常騎自行車去載她回家，奶奶很感動。從小奶奶就覺得蔡國強將來長大會成大器，她覺得蔡國強是知識份子，對他有很高的期望。奶奶常常看蔡國強的作品，小時候就對他說：「你長大會不得了，誰誰哪個老師都要好好報答。」

有一陣子蔡國強開始信基督教，因此不肯吃供桌上的食物，奶奶就說她自己的故事來勸蔡國強，叫他不要搞錯。

有一次蔡國強到南非的約翰尼斯堡的發電廠進行一場爆破藝術，這發電廠曾經是曼德拉最想炸掉的。曼德拉最有名的主張是不要攻擊白人，但是要將白人的生產力基礎破壞掉，也就是要透過「有限制的暴力」將南非建立成一個平等的彩虹國度。

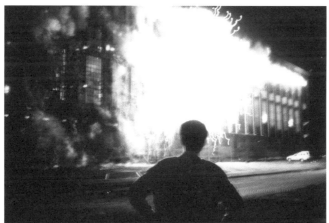

在南非約翰尼斯堡一座發電廠發表《有限制的暴力——彩虹：為外星人作的計劃第二十五號》（1995）。這是蔡國強第一次透過作品把暴力跟社會放在一起的討論。

奶奶

當時蔡國強就沿用這段歷史淵源，要將南非最著名並且還在營運中的發電廠，以火藥在玻璃上炸出好幾道彩虹，呼應曼德拉的政治思想。

南非在地球的南邊，屬火，發電廠也屬火，蔡國強的五行也屬火，他用的火藥也屬火。基於五行相生相剋的原理，他在爆破前潛意識裡覺得很怕會出事，於是就央求雙年展的策展人幫他找了一位南非最了不起的巫師。

蔡國強前去拜訪這位巫師的時候，他讓蔡國強坐在一塊虎皮上，巫師第一句話就說：「你有一個女人是你的貴人，這對你很重要。」

蔡國強想起奶奶，笑了。

巫師說他在世界上已經有一定的地位，這次創作不會有問題，重要的是好好與當地人合作，這件作品才會穩住。

結束之後和巫師走出房間到院子，蔡國強看到策展人只給了這位巫師十塊美金的費用，覺得不好意思，心裡懷疑策展人是不是因為巫師是黑人才給

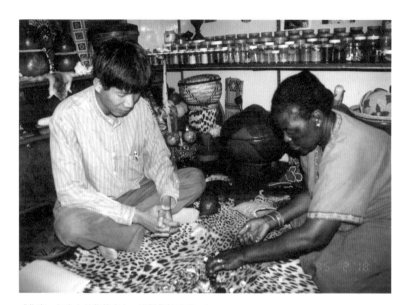

「你有一個女人是你的貴人,這對你很重要。」
在約翰尼斯堡,向當地巫師求教,還差點遭遇街頭槍戰,虛驚一場。

她這樣少錢。因此他都要出門了，又回頭走去，再掏些錢給這位巫師。

蔡國強對南非巫師說，她讓他想起泉州也有一位從小到大照顧他的女巫師。這位巫師知道蔡國強很多事情，一直守護著他，直到蔡國強去日本之後才去世。蔡國強小時候生病都是吃這巫師開的藥。

這位巫師是奶奶的密醫，住在離蔡國強家大概一兩公里的距離。從小照顧蔡國強。每當蔡國強發生什麼事情，巫師就會幫他問事，她會請一個八歲大女孩的神「上身」。蔡國強生病的時候奶奶會把巫師請到家裡來，小女孩上身後，便解釋蔡國強的病情，說他可能是昨天在河邊跑的時候遇到了什麼髒東西才生病。巫師還會準備一些藥，看起來是普通的竹葉或草藥類植物，服下了病就好。

蔡國強去學校或是每次出國前，巫師都會幫他準備黃色的符咒。有些符咒到今天蔡國強都還留著，有些則是依照巫師交代燒掉了。

像是蔡國強上大學的時候，巫師吩咐蔡國強要在校門口或宿舍門口將他給

的符咒燒掉，這樣子他與當地的人際關係才會融洽，也會比較安全。

蔡國強始終對這巫師很聽話，很乖，就像現在要是看醫生，醫生怎麼說，他都會照做。

蔡國強對奶奶更是言聽計從，十幾年前奶奶突然要蔡國強挑選一種肉類不吃。奶奶覺得，人一定要有一樣缺口，人生才會圓滿，一樣東西不吃，就像是有了缺口，運氣才會好。

奶奶說你屬雞，最好不吃雞肉。他以前很愛吃雞肉的。但是奶奶說過後，從此後一口雞肉也不吃，套句蔡國強的形容，「像是一種頓悟，也是觀念性的」。

回到南非的場景，蔡國強折回去想要多給南非那位巫師一些錢，但是巫師沒有直接收下，她把蔡國強給她的錢，放到院子頭樹洞裡的一個碗下面壓著，說這些錢就給神吧。南非的神都是自然神。

蔡國強沒想到的是，就在他回頭去找巫師的這段時間，巫師家門外突然發生了激烈槍戰。街上有兩幫人馬，出去後看到一派人馬正在撤退，另一派人馬開始停止攻擊。如果他們照原訂計劃出門，不是因為蔡國強突然決定要拿錢巫師又折回去的，必定一出門就身陷槍林彈雨中。

冥冥之中不知道受到什麼保佑，蔡國強突然決定回頭找這位巫師，也因這念頭，讓蔡國強一行人，免於遭遇槍戰的噩運。

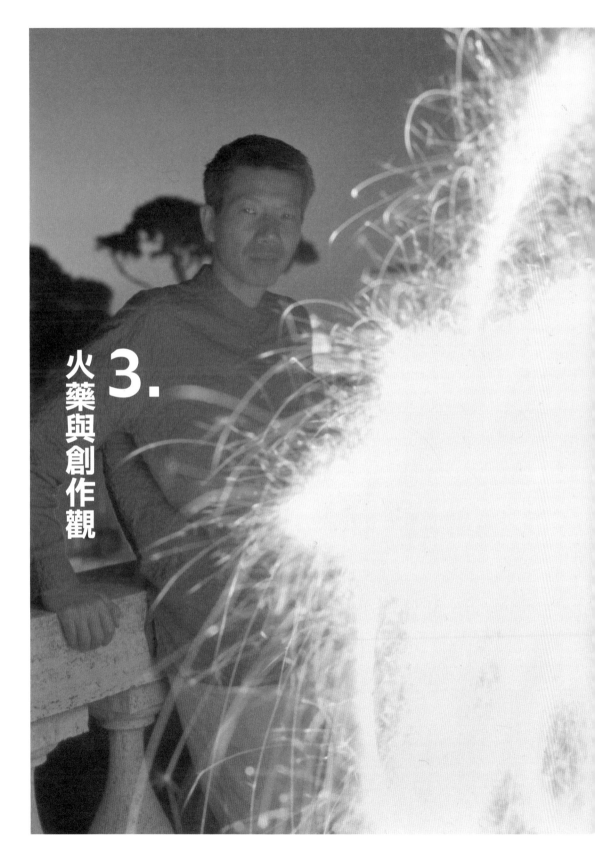

3.
火藥與創作觀

火藥與創作觀

火藥本身的不可控制性，時間空間與氣候的變化，每次展覽計劃中，在不同的命題之下，不同的條件之下，都要燃燒出不同的意義與表達。在長時間的規劃之後，找到瞬間爆發的力量與美感。

蔡國強將近三十年前就摸索用火藥創作。開始做火藥作品的時候，他把畫布鋪在家裡的大廳或院子裡頭，火藥灑上去，把它點燃。當時他覺得可以看看畫布燒成什麼樣子，燒成怎樣是怎樣，火藥應該會有自己的結果。

但是奶奶一看到火燒起來，就拿起大廳進門鋪的那塊擦腳布，一只麻袋，走過來，噗地一聲往火焰上一蓋，把火滅了，奶奶心疼的是蔡國強自己辛苦做出的畫布。

奶奶滅完火之後轉頭對蔡國強說：「火還沒有燒完時，你就可以觀察它燒的狀況，你自己要有能力決定什麼時候把火蓋掉啊！」

這是蔡國強奶奶身上學到關於火藥爆破最重要的事情。

也就是說，要懂得點火，更要學會滅火。「誰都可以把火點燃，但是，如何滅火，什麼時候滅火，就是藝術家的工作了。」就像畫畫時畫家要控制顏料在畫布上的分寸，用火藥，就要懂得控制火藥。「滅，就是參與了控制。」

「我們福建鄉下是很喜歡放鞭炮的。婚喪喜慶，都少不了要放。有時候隔壁人家生孩子，只要聽到鞭炮聲就知道。放得多的是生了男孩，放得少則是生了女孩。我童年的時候，大陸和台灣關係很緊張，三天兩頭都聽得到大砲的聲音，火藥味很濃。所以說，相對於其他地區的藝術家，我對火藥的感受力或敏感度更深吧。」

火藥的魅力在於它的不易控制性與偶然性，藝術家的工作則是要與這種不確定的特質較勁。

蔡國強說自己的個性總把事情想得太周密嚴謹，畫畫也像做人，太理性小心，所以特別想要找不可控制的材料，到了藝術家手上，還是不能讓它失去控制，要拼命控制它。」

有位紐約知名的評論家批評蔡國強，說他的作品有種欠缺，是性與情慾的欠缺，彷彿蔡國強特意在作品中把這東西藏起來了。即便是他最早期的火藥作品《楚霸王》，也沒見到可以聯想到「霸王別姬」一類性感的主題氣質。

不過，當蔡國強聽到他這樣批評時，愣了一下，在心底回答了：「你不覺得爆炸本身就是性與情慾嗎？」

「我覺得我的方法論裡頭有許多的性與很多的情慾，只是沒有出現在作

品的標題上而已。」

他說，火藥本身的不可控制性，時間空間與氣候的變化，每次展覽計劃中，在不同的命題之下，不同的條件之下，都要燃燒出不同的意義與表達。在長時間的規劃之後，找到瞬間爆發的力量與美感。

「這不就是性嗎？」他說，看起來都是火藥，但其實每一次都是不同的。「就算你都和同一個人做愛，在不同的情境，不同的空間，不同的心情之下，都不同。儘管你設想周全下一次性愛的幻想，但是每一次的性，都出乎你預料。」

「做作品和做愛很像──做愛使人過癮；做愛需要精神、材料、體質、東西方性技巧探索的知識等等；最終，做愛的關鍵是現場表現，藝術家與作品表現的關鍵也是現場表現。」

不過，他心中的這種浪漫，怎樣都是男孩子式，不是那種精於世故含蓄曖昧看世事遠矣的浪漫。

精明世故，但是又天真衝動，蔡國強體內有一個長不大的小男孩。

一回蔡國強受邀參加莫斯科雙年展，與合作多年的技術總監辰巳昌利聊天，辰巳就問蔡國強這次要作什麼？

蔡國強喜孜孜地告訴辰巳昌利：「我要把馬克思、恩格斯、列寧、史達林這四幅巨大畫像都再做出來，放在莫斯科廣場，然後我要炸他們。莫斯科廣場以前曾經都設有這四幅畫像，後來移走了。我要讓這些有鬍子的大頭像在這個空間像幽靈般瞬間重現。」

辰巳昌利大笑出聲：「你怎麼這麼幼稚啊！」

他一邊笑蔡國強，一邊感動於蔡國強的長不大。有時候那個小男孩突然就跑出來，想要亂槍打鳥。有的藝術家做作品愈來愈成熟，愈來愈有道理，蔡國強的思考上，卻總是要求自己在思考上回到一個新生的狀態。而辰巳

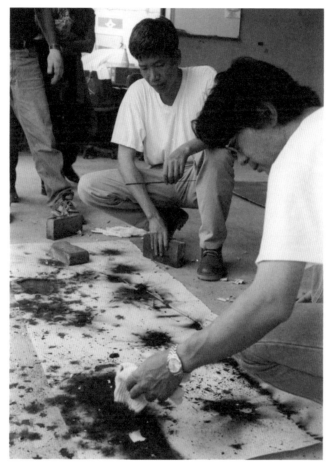

一九九一年起，一直都擔任蔡工作室技術總監至今的辰巳昌利（Tatsumi
Masatoshi），開始與蔡國強合作。他也是最熟識蔡國強身體裡那個充滿活力
的小男孩的人之一。

火藥與創作觀

昌利之所以會跟蔡國強合作這樣久，正是因為他自己也有同樣的個性，同樣的「幼稚」，都不喜歡做重複的事情，「就像男孩一樣，看到一個東西就想把它弄起來又把它破壞掉的心情。」

「隨著年紀的增長，愈來愈瞭解政治、社會、人生、藝術等事物的複雜，但是這種瞭解並不會使我的創作複雜化，反而會讓創作更簡單，這是我要的。」

「法國人最擅於把簡單的事情複雜化，法國的電影就是最好的例子，簡單的劇情可以演得很久很複雜，而美國人擅於把複雜的事情簡單化。」蔡國強說，「這沒有孰好孰壞的問題，是一種哲學觀或是美學態度。我是偏向後者的。」

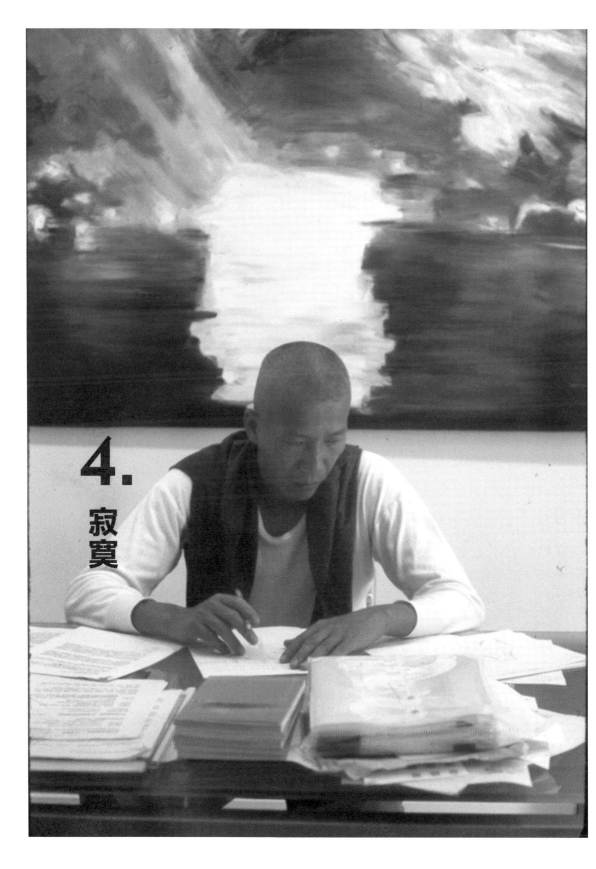

4.

寂寞

寂寞

那種與環境之間的曖昧，一直延伸到現在。在一個地方生活，且與這個地方疏離；與這個地方的群眾對話，卻要為自己製造寂寞。熱情與疏離並存的個性，呼應著他既精明世故又天真自在的矛盾。

跟整體來說，蔡國強是寂寞的。朋友不多，因此他非常依賴家人。依賴孩子，依賴工作室的伙伴。他住在美國，英文卻不好，若工作室的人去上廁所的時候剛好有外國人找他說話，他會慌張。住在國外這麼多年，現在他的英文可以說上幾句，但是他還是習慣先聽聽外國人說些什麼，如果是不重要的事情就他就可以答腔隨便亂聊一下，如果是重要的事情，他就不會隨便回答。他會趕緊找一個不太重要的話題，把時間捱過去，等工作室的人回來。

蔡國強很早就開始感覺到自己與所處環境，始終有著曖昧複雜的關係。這種關係使他寂寞，但也是他喜歡的。他覺得寂寞有距離，似乎永遠在為自己製造寂寞的空間，彷彿他必須躲在這寂寞裡頭，才能繼續做他的藝術。

「日本很不容易接受外來藝術家的，更何況是來自外國的現代藝術家，更不容易接受的來自社會主義的中國當代藝術家。我在日本做到了，我被接納，並且與他們處得如同家人。」

蔡國強慢慢地與日本人變成一家人，但是他又毅然決定抽身離開這個家庭，自我流放到美國。

日本人給予蔡國強高度的肯定，成為他日後前往歐洲與美國發展的重要基礎。他在日本的時候受歡迎，整天作展覽，接受電視台採訪，但也因為這樣，「我覺得自己危險了。」

其實他是要自己寂寞的。於是去了美國。那種與環境之間的曖昧，從當時一直延伸到現在。

在一個地方生活，且與這個地方疏離；與這個地方的群眾對話，卻要為自己製造寂寞。熱情與疏離並存的個性，呼應著他既精明世故又天真自在的矛盾。

蔡國強在美國住了十幾年，卻到現在還是不太會講英文。

當初到日本，從一位藉藉無名的藝術家開始闖蕩事業，他認真地學了日文，說寫十分流利。但是到了美國後，他卻不說英文。

蔡國強總回答：「我很想講，可是不會講。」

這可神奇，在美國十幾年，要是真的想講，多的是機會學英文。

他喜歡說這段學英文的故事。

剛到美國的時候，蔡國強報名了英文課，他帶著英日字典，在每個英文單字上標記日文發音。幾天後，他與太太在一家便宜餐館吃飯，書包掛在椅背上，一個黑人撞了他一下，說聲「Excuse me.」走出去。

馬上他發現書包不見了。蔡國強趕緊找警察，但是語言不通，怎麼說也說不清楚。搞了半天以後，那警察終於弄懂，蔡國強掉的是個書包，警察告訴他，直接到附近路邊的垃圾桶找一找就好。蔡國強去找了，但是怎麼都找不到。

後來他就算了，不學英文了。

不會英文當然很麻煩，工作上必須依賴工作室的成員。工作的時候助理與他一起開會，幫助他工作。但是私底下，英文不好，在社交上的限制多，生活被限定了。因為這狀態，他成為工作狂，生活很大的比例都在工作。但是他覺得這樣子也蠻好的。

「反正藝術家是無業者，無業者是整天沒有工作的，或反而是全天候的工作者，本來藝術家就是這樣的。」

「藝術本來就是寂寞和脆弱的，所以才真實可信。」

蔡國強
CAI GUO-QIANG

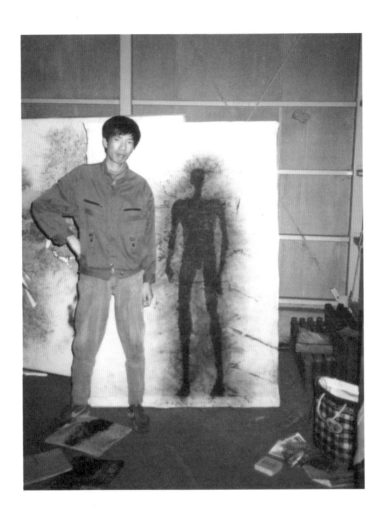

不會英文也成為蔡國強自我訓練的正面元素。

當蔡國強看一個展覽的時候，他可以不讀作品的文字解釋，可以專注地看藝術作品本身。這點很重要。蔡國強長期訂閱《紐約時報》，但是他不會每天閱讀，而是在週末時把一大疊報紙拿來翻一遍，喜歡的裁下來。雖然他看不懂英文，但是他會看新聞照片的圖片大小、拍攝角度、排版位置，不用讀文章也可以瞭解他們的新聞觀點，這也慢慢地養成蔡國強從視覺上尋找作品意涵的習慣。

他對很多事情都感興趣，做展覽的時候總希望不要只吸引那些來自藝術界的觀眾，總希望多一些跨界的樂趣。然而，他私下的生活卻十分規律，「十分無聊的」。

他固定閱讀幾本雜誌，包括《國家地理雜誌》日文版，《新聞週刊》日文版、《亞洲週刊》中文版。

「不過說實在的我現在也不怎麼積極閱讀，我會看看圖片，若想深入瞭解才會認真看文字。另外，紐約時報我也讀，但主要是看新聞圖片。至

於網路，我先看關於自己的消息，看完自己的消息後會連結到其他網站，再一直連出去。不過，看這些東西，並非是接受訊息，而是轉移注意力讓自己放鬆。」

另外，他每兩三天會去健身，他喜歡按摩，一個禮拜要去按摩一次。

他就是不肯學英文。

關於不肯學英文，他又說，讓工作室與外國人直接溝通，等於讓自己在每一次與人談判的時候多了一道折衝，也就比會說英文的人，多了一點時間去多些思考。多了這一道程序，就少了人際上短兵相接的直接，增加一點餘裕，情緒與思考上的餘裕。

蔡國強並沒有受過政治迫害，最早在泉州他在劇團當美術設計，還在外打零工賺錢，過著還不錯的日子。而他現在因為參與京奧從美國回到北京，從上層到下層，美術界從內到外，甚至跟中國媒體，都建立了很好的關係。

「住在國外寂寞，偶而會想家鄉。因為接下二〇〇八北京奧運開幕式的工作，我終於回到中國大陸作比較長的停留。做北京奧運，我卻感到更寂寞。」

二〇〇八那一年蔡國強在中國得了很多獎，包括中國最具創意的人，中國十大人物，這些各式各樣的獎項。大家都希望他回去領獎。但是他覺得那些獎項與讚美，好像有點不像自己，一種很複雜的感覺。

奧運閉幕式一結束，他就離開了。記者訪問他的時候他說：「我要先離開祖國的懷抱，回到世界人民的懷抱。」

5.

與前輩藝術家的對話

與前輩藝術家的對話

這些藝術家的經歷都讓蔡國強看到自己的影子：當他們找到一個屬於自己的藝術招式、方法論，做出了藝術史上的經典作品，但在微妙的心理轉折中，總覺得自己作品永遠有不足之處。

蔡國強從小就很得長輩緣，也會主動親近長輩，年紀大的藝術家喜歡蔡國強，在日本、美國都是這樣，一些大師都喜歡蔡國強的作品，蔡國強也喜歡與年紀大的藝術家對話。他喜歡倪瓚、八大山人的作品，也喜歡El Greco，不管懂不懂，他都願意花時間與老東西對話。反而是同時代藝術家的作品，他大量的觀看閱讀，理解了對方的意圖與方法之後，就將他們放下了。

在國外美術館進行展覽時，工作人員忙著辛苦的佈展，蔡國強喜歡溜到隔

壁的展廳，看塞尚、Jackson Pollock的畫，這些藝術家在美術館裡頭都有獨自的展廳。蔡國強特別喜歡閱讀這些藝術家創作時的心境，看著前輩如何嘗試走一條路，看他們如何遇到挫折走不下去後又折返，返回過後沒多久卻又彎回去等等⋯⋯。

蔡國強舉Jackson Pollock為例，他認為Jackson Pollock是具備強大能量的人，開始他的能量放不出去，很掙扎很痛苦。Jackson Pollock從印地安原始圖騰，南美、墨西哥的大壁畫去尋求靈感，後來，自創技法後感覺可以自由揮灑了，大家都奉他為大師，然而他自己確還是覺得很不安，不時返回圖騰符號裡。

這些藝術家的經歷都讓蔡國強看到自己的影子，當他們找到一個屬於自己的藝術招式、自己的方法論時，本來已經很棒、很清晰瀟灑了，但他們又會覺得這玩意兒是否太簡單，少了人文關懷，沒有文化主題，於是他們又回來一點點，試圖讓自己的招數跟文化更多連結，卻往往又覺得不夠純粹，委屈了藝術本身。儘管這些藝術家做出了藝術史上的經典作品，但是在微妙的心理往返中，他們總覺得自己作品永遠有不足之處。

二〇〇九年暑假，蔡國強特地赴歐，隨著El Greco的生平相關地點一一造訪。

蔡國強自己也是這樣。

在大地上使用火藥創造，炸過幾次，心中很爽快，覺得「這樣做就對了」。炸了一陣子後，爽快逐漸降低，覺得這樣炸下去，與人類的文化、歷史等人文思想沒有關係，沒有對話。於是他找了一個軍事基地進行創作，就是希望自己的作品能與社會文化產生連結。但是對話進行後，他又不舒服，覺得老想著要解釋很多文化的事情，文化的事情愈解釋愈多，純粹藝術這部分又太少了。就像鐘擺，一下子搖擺在藝術這端，一下子又搖擺到對於歷史或政治的那端，一直這麼搖來搖去。

蔡國強就是這樣看藝術家，看畢卡索在搖，看塞尚在搖，也看著自己在搖。

剛開始用火藥的時候，他直接在畫布上噴小孩玩的焰火。畫布打出好幾個洞，最後燒掉了。當時他感覺火藥真是很厲害，有原創性。但是做了一陣子，又覺得不能老是這樣子搞，太簡單了，缺乏文化敘述的藝術無法往下發展。

然後蔡國強在畫布用火藥燒出一個楚霸王，或是做出一幅自畫像，這樣就有了文化，也連繫上美術史。但弄著弄著又覺得文化敘述的東西太突出，使得火藥能量被控制住了，施展不開。火藥本身不該這麼被要求，於是他的鐘擺又盪回去，希望用火藥做出更純粹的力量，找出讓藝術更開放的可能。

美術史上的大家中，蔡國強最喜歡的是El Greco。

El Greco本名底歐多科普洛斯（Domenikos Theotocopoulos），生於十六世紀中葉希臘克里特島的堪底亞（Candia）市。很少人叫他的本名，他在西班牙被稱為是外來的畫家或是「希臘人」，El Greco的意就是「希臘人」之意。這個稱號後來一直被當作他的名字。他在故鄉度過二十年的時間，之後到義大利，在義大利成名，樹立自己獨特的風格，但是與當時義大利的文化思考不合，他又到了西班牙發展，這裡也成了他的第二故鄉，他永久居住之地。

他說，其實每一次擺出去又擺回來的同時，已經不是回到原本的位置，就像辨證法。

西班牙具有El Greco精神上嚮往的文化特質。他也成了西班牙當時繪畫的開拓者，在西班牙獲得了極大的成功，但也由於他創作的題材與方式，引起不少訴訟爭議。他倔強而反傳統，屢受挫折卻鬥志高昂。

蔡國強覺得El Greco與他的狀況有些相近。剛開始其實不怎麼理解，後來慢慢懂了。

「El Greco是在義大利畫畫的希臘人，他三十五歲之後去西班牙發展很成功。他的一生永遠在與別人過不去。」

「他保有過去工匠的傳統，在他活著的十六世紀看起來，他似乎動作晚了一拍。當時的文藝復興藝術家已經在討論人，基本解決了結構、解剖、透視與色彩等前衛的技法問題，而這位老兄看起來還畫得不太準確哪！用色很誇張，宗教色彩太濃、太神祕，顯得保守。但是El Greco根本不鳥這個，覺得無所謂。結果現在看起來我們覺得El Greco是文藝復興時期最棒的，已經超越了他們的時代，看到更多的東西。」

他讓蔡國強想到自己，從中國、日本到歐洲美國，在那樣已成系統的西方美術論述之下，要找出一個華人的地位，在當代藝術各種裝置影像材質中，他找到中國最古老的火藥來做作品。古老還是前衛，之間的界線很難說明。

蔡國強也喜歡塞尚。

「美術史走到塞尚的時候，他看顏色、造形、主題都是純粹的，而這份純粹最為可貴的是藝術家的精神與態度。這是他的姿態。」蔡國強說，「任何時候我看到塞尚總是肅然起敬，感動之情油然而生，塞尚很清楚知道自己要的是什麼，既純粹又堅定，堅定裡又展露無限的價值。」

他也要純粹的，「我要的純粹是自由自在的變化」。

他用了各式各樣的材料，從火藥、狼、老虎，最後還搬了一塊大石頭來做《海峽》。他什麼都想做，這種自由自在於抓一個純粹。

「塞尚的純粹是以不變應萬變。塞尚畫聖克維多山或畫蘋果，畫單一事

物，但作品便是無限世界，他的人生雖然起起伏伏，但基本上是不變的。」

「我是以萬變求不變，看起來什麼都有，實際上是不變。」

不變是為了追求什麼？無法無天？

「塞尚如果活在今天，可能還是比我精采，我一樣會尊敬他。而如果我活在塞尚的時代，搞不好還是比他差。這是一個根本的問題，創造力的高低並不會因為時代的不同而有所改變。」

「在與前輩藝術家對話的同時，可以比較藝術家挑戰課題的勇氣。藝術家的創作體裁與樣式不可比，但是勇氣可以比。」蔡國強說，這些前輩們，有人研究線條還有怎樣的畫法，面對畫布還有怎樣的解釋辦法，雖然幾千年來已經有無數藝術家解釋同樣的畫布，「但是出色的藝術家就是能自畫布上畫出一條嶄新的地平線，使後人擁有全新的空間去建造。」

「好的藝術語言是這樣的，它的存在就讓你看到高度了。」

6.

藝術家 vs. 當代藝術家

藝術家 vs. 當代藝術家

「自己的政治背景，文化意涵或是人生哲理，都被翻譯成為這件藝術作品，就像詩一樣，我所想說的、我所喜歡的，都在裡頭了。就算不管背後的含意，光是欣賞那樣的視覺呈現，也是很棒的。」

「藝術家什麼也沒做，而是通過他做的這些事情、作品，折射了我們時代社會的問題。」

蔡國強發表的兩件裝置《不合時宜：舞台一》與《不合時宜：舞台二》，也是他在思考時代意義以及空間呈現上，表現得十分密合準確的作品。

《不合時宜：舞台一》這件作品中，蔡國強用了九輛車與霓虹燈創造出一個連續與速度力量奔騰的空間裝置。他模擬一輛車在地面行駛的車子，似乎受到爆炸的衝擊力量盤旋而起，燈管放射出如同火焰一般的爆炸光，每

 讀者服務卡

您買的書是：＿＿＿＿＿＿＿＿＿＿＿＿＿＿＿＿＿＿＿＿

生日：　　　年　　　月　　　日

學歷：□國中　　□高中　　□大專　　　□研究所（含以上）

職業：□學生　　□軍警公教 □服務業

　　　　□工　　　□商　　　□大眾傳播

　　　　□SOHO族　　　　　□學生　□其他＿＿＿＿＿＿

購書方式：□門市＿＿＿書店 □網路書店 □親友贈送 □其他＿＿＿

購書原因：□題材吸引 □價格實在 □力挺作者 □設計新穎

　　　　　□就愛印刻 □其他＿＿＿＿＿＿＿＿＿（可複選）

購買日期：＿＿＿＿年＿＿＿＿月＿＿＿＿日

你從哪裡得知本書：□書店　□報紙　□雜誌 □網路　□親友介紹

　　　　　　　　　□DM傳單 □廣播 □電視　□其他

你對本書的評價：（請填代號 1.非常滿意 2.滿意 3.普通 4.不滿意）

　　　　　　　書名＿＿＿ 內容＿＿＿封面設計＿＿＿＿版面設計＿＿＿

讀完本書後您覺得：

1.□非常喜歡 2.□喜歡 3.□普通 4.□不喜歡 5.□非常不喜歡

您對於本書建議：

感謝您的惠顧，為了提供更好的服務，請填妥各欄資料，將讀者服務卡直接寄回或傳真本社，我們將隨時提供最新的出版、活動等相關訊息。

讀者服務專線：（02）2228-1626 讀者傳真專線：（02）2228-1598

舒讀網「碼」上看

235-53
新北市中和區建一路249號8樓
印刻文學生活雜誌出版有限公司　收
　　　　　　　　　　讀者服務部

姓名：＿＿＿＿＿＿＿＿＿＿＿＿　性別：□男　□女

郵遞區號：＿＿＿＿＿＿＿＿＿＿

地址：＿＿＿＿＿＿＿＿＿＿＿＿＿＿＿＿＿＿

電話：（日）＿＿＿＿＿＿＿　（夜）＿＿＿＿＿＿＿

傳真：＿＿＿＿＿＿＿＿＿＿

e-mail：＿＿＿＿＿＿＿＿＿＿＿

INK

輛車子呈現出不同的翻騰的程度，最後則落地恢復正常的駕駛狀態，彷彿由速度加重的超現實回到了現實，而車上的閃爍燈光也由快變慢。

《不合時宜：舞台二》的靈感創意則來自中國十二世紀的壯士武松的故事。武松為了拯救村民，徒手打死吃人的老虎。蔡國強在這件作品中，竟讓我們見到九隻真實尺寸的老虎，受到不明飛箭的攻擊，在空中因痛苦翻躍，扭動身體，令人怵目驚心的模樣。在十二世紀的中國，老虎是強大的力量，殺老虎是英雄，武松象徵著人類渴望戰勝比自己龐大的自然力量的欲望。但是在現代的《不合時宜：舞台二》之中，蔡國強展現的感受卻完全相反，看到的是人類的屠殺與老虎的痛苦。同樣是殺虎，在不同時空背景下，產生了矛盾，也對武松所代表的英雄主義提出了懷疑。

蔡國強的這兩件《不合時宜》正是他對「時宜」的重要省思。

「九一一事件以來，人們對恐怖主義的一致譴責成為輿論的全面性基調。但是九〇年代以來，可以見到藝術走向有著輕鬆、遊戲性的趨勢，我自己也參與了這個趨勢，熱衷製作參與性的藝術。藝術家的經濟狀況普遍比起以往好，作品參加拍賣，基金會體制趨於成熟，國際上的藝術

在藝術趨向輕鬆化或是唯美化的走勢上，以及反恐論調的盛行之中，蔡國強卻出現反其道而行的作品，「政治不正確」。蔡國強卻在《不合時宜：舞台一》以恐怖份子慣用的自殺式爆炸攻擊為題。又在《不合時宜：舞台二》中以違背環保意識的「虐殺」為主題。更重要的是，這兩件作品都在展出的時候，以強大的力量影響觀眾心理，造成威脅感與不安，不管就命題或是展覽呈現給群眾心裡的不安感來說，這兩件作品簡直是太「不合時宜」了！

要在藝術作品中充滿力量地傳達藝術家對時代的省思以及感官上的撼動，最重要的便是藝術家的創作意圖以及藝術家在作品執行過程中的準確性與密合度。

所謂當代藝術，尤其是後現代主義之後的當代藝術家，往往有「想到」比「做到」更重要的傾向。藝術成了論述發表的媒介，藝術成了社會理念的彰顯工具，而藝術本身，「做」藝術這件事情，卻往往被當代藝術家所忽視。後現代之後的當代藝術一度傾斜往觀念先行，蔡國強與這批藝術家相

當大的不同在於，他對於「做到」有著非常嚴肅的重視，「做到」才是藝術。

從古典的藝術家工匠傳統，什麼是藝術的定義不斷地翻轉討論，創作形式上作了很大的翻轉與融合。蔡國強的觀念是，如果當代藝術家在意的只是想法與論述，但是在作品最終呈現的「做到」表現疏鬆，只有「想到」，而沒有「做到」，就不是好的當代藝術家。

「優秀的當代藝術家，想得到，做得也要好，沒有一個可以做壞的。不管是從形式主義出發，或是從觀念主義出發，觀眾在他們的作品前都應該要感受到人類藝術的高度。」

「即便只是放一張照片，一張凳子，或是一句《辭海》裡頭關於凳子的解說，不管他怎麼作，只要看到原作，你都能承認他已經在自己的藝術形式裡頭做到最完美最極致了。」

蔡國強舉例說，在印刷品氾濫的時代，安迪‧沃荷也在做印刷這個形式，「但是你只要看到他的原作，就可以感受到安迪‧沃荷找到自己的語

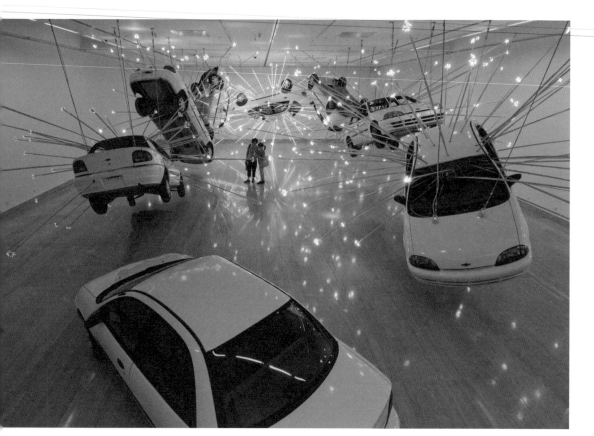

《不合時宜：舞台一》（首次發表於二〇〇四年，美國麻薩諸塞州當代美術館）左：二〇〇八年，紐約古根漢美術館。右：二〇〇八年，北京中國美術館）

蔡國強
CAI GUO-QIANG

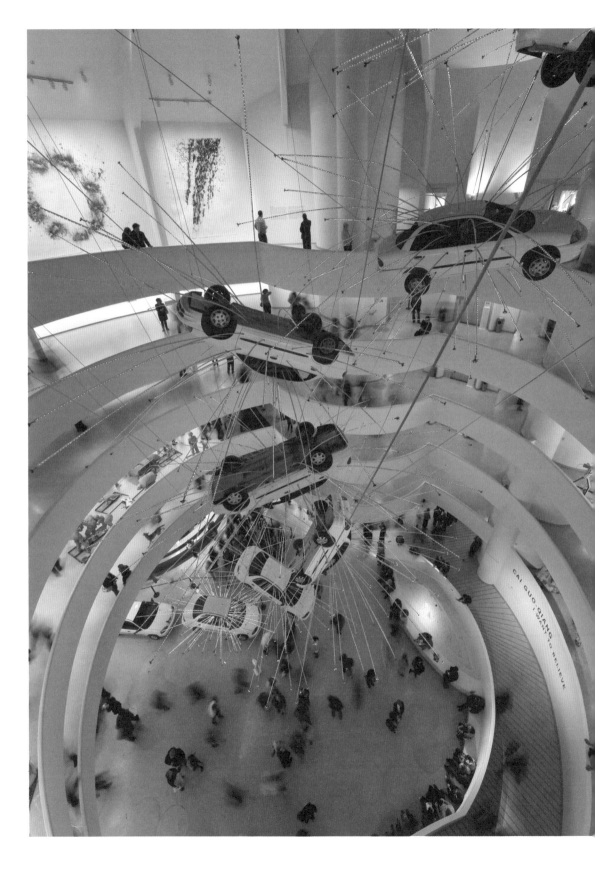

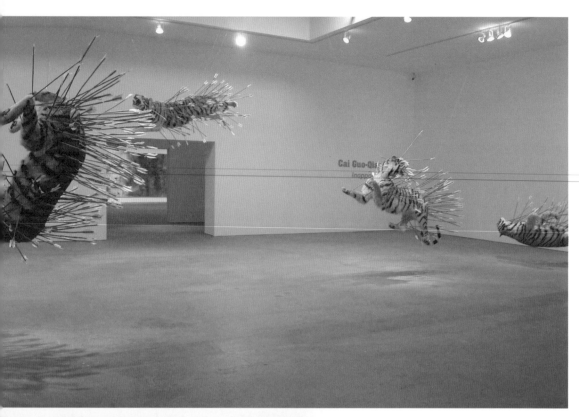

《不合時宜：舞台二》（下：二〇〇
四年，美國麻薩諸塞州當代美術館，
首次發表。上：二〇〇六年，美國新
墨西哥州聖塔菲美術館）

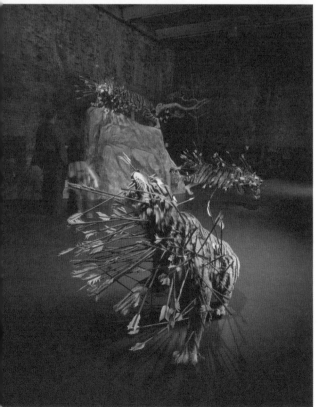

130

蔡國強
CAI GUO-QIANG

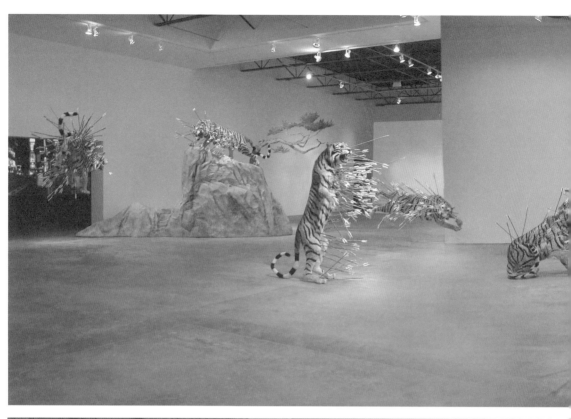

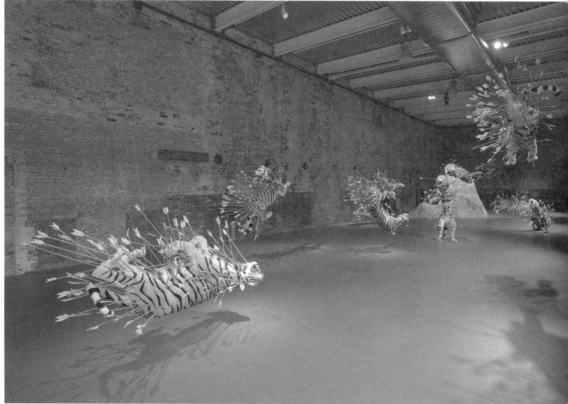

言，他把自己的藝術概念幹到底，做到最好狀態了。」

「每件事都不容易，這是社會的狀態。藝術也是不容易的，要有把握做得好，又要好玩輕鬆，不容易。」

不過，多數的當代藝術家的確只是述說他想到的，卻沒有做到他想到的。

想到與做到對蔡國強來說，一定要是同一件事情。

以他的裝置《撞牆》為例，在這件作品裡頭用了九十九頭狼，起先他畫草圖，捏小模型，請一群很會做標本的人按照草圖做狼，蔡國強必須密切跟這群人溝通，請他們不要刻意追求狼的結構或解剖的準確性，否則就真的會成為狼的標本展示了。

他要狼在他的作品中得以變形，他要求這些專家從原本做標本的概念解放出來，同時又能夠發揮他們原先的優點。九十九隻狼做好之後，全部攤在地上看了讓人頭暈，於是蔡國強開始在牆上畫出狼群的動線，玻璃應該掛在哪裡，然後請他的助理以及美術館工作人員把這些狼一一掛上去。

他很清楚，掛這件事情一定要請別人去掛，如果自己去掛他會疲勞，疲勞了會煩，煩了之後作品就不會好。當大家把狼群掛起來掛到很好看、棒極了的狀態，蔡國強就出手，把他們排好的破壞一下，調整到更為精神和力量的狀態，整件作品就差不多好了。

「這是我的工作方法，不能認為什麼都是自己最行，要知道自己的弱點在哪裡，別人又能幫我什麼忙。彼此的力量加起來才是最好的。」

《撞牆》首次在柏林展出的時候，狼群的安排是從這個展廳跑向另一個展廳，動線非常美，黃灰色的狼撞牆後沒有痛苦也沒有流血，整體非常唯美。

「當時我覺得很滿意，覺得關於自己的政治背景，文化意涵或是人生哲理，都被翻譯成為這件藝術作品，就像詩一樣，我所想說的、我所喜歡的，都在裡頭了。就算不管背後的含意，空間運用本身也很有道理，光是欣賞那樣的視覺呈現，也是很棒的。」

後來《撞牆》這件作品在紐約古根漢美術館展出，蔡國強順著美術館很窄的地方設計狼的動線，觀眾走在狼群之間，創造出另一種情感，人和狼混在一起，「作品呈現的是狼，其實說的是人，這樣的感覺也很好。」

之後這件作品在北京展出，北京的展廳廳小且短，剩下一大堆狼塞不進去，蔡國強就讓這些狼撞牆之後再走回去，這樣感覺更好。「他們撞牆後竟然高高興興地又來一次、再來一次，象徵著人類的行為，也讓空間的調度利用更順暢。」

但若說《撞牆》這件作品最棒的展出，應該是在西班牙畢爾包美術館。那個美術館的空間很大，地面的狼彷彿奔跑在原野上，天花板的狼彷彿在天空飛騰，人可以走進狼群，也可以眺望遠處的雲。

蔡國強喜歡用動物的圖像創作，《撞牆》的狼、《不合時宜：舞台二》的老虎，還有《你的風水怎麼樣》的獅子，這些充滿力量與美感的動物。

「其實我不太喜歡獅子，我比較喜歡老虎。」蔡國強說：「老虎比較現實，獅子離現代社會太遠。我用過很多獅子做風水，牠的力量是神性

的，不是動物性的，文化符號意味太強；而老虎比較具體。」

「換句話說，從『想到』變成『做到』這件事情，藝術家應該有一種能力，就是在所有材料的組合與處理中，以及與空間的呼應中，找到一種他認為最好最準確的狀態。」在不同的地點，怎麼處理作品，或是面對空間與條件的限制，該不該妥協，或者應該妥協到什麼程度，其實是每一位藝術家都需要面對的問題。

蔡國強的想法很清楚，每到一個美術館或是新的場地活動，與新的人群合作，面對不同的限制或誘惑，「我主要去設想：第一，這樣的活動是否在開拓自己的藝術創造力，第二是這樣的活動對人文關懷和社會進步有沒有意義。如果這兩項基礎都缺少，那就沒意思了。」

從創意到執行到最終的呈現，從想到一個念頭到做到一件作品，蔡國強最傑出的地方在於，他的創意與執行多麼的密合與一致。

這樣的成就有來自天份的，也有來自自我訓練的部分。

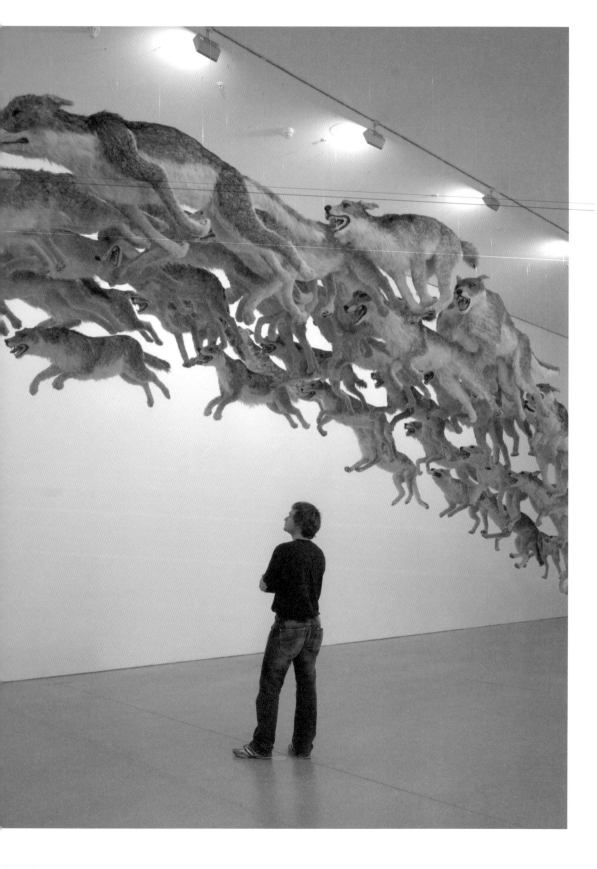

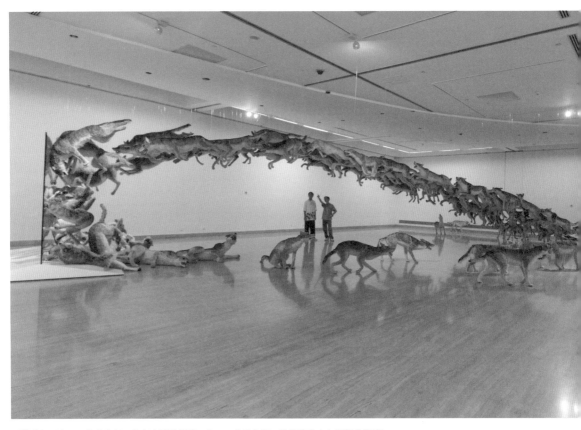

《撞牆》（左：二〇〇八年，北京中國美術館。右：二〇〇六年，柏林德意志古根漢美術館）

蔡國強在大學的時候，就對創意這事很在行，比方他交作業的時候，老師常常特意不讓他的方案過關。於是，隔了一星期他又會再提另一個方案，但是老師還是不讓他過。如此反反覆覆，他比別人多交了很多作業。他知道老師是故意的。他想觀察蔡國強還能交出幾種不同的思考與方法，但是這也養成他不太願意動手做的習慣。於是同學們和他交換條件，他們幫蔡國強做模型，他幫同學出主意。

這些年來他跑遍各大雙年展，在不同的歐美美術館做展覽，也看了許許多多大師、同輩以及年輕藝術家的作品，他看別人的作品本能地就會從藝術家的角度審視。

在九○年代的時候，許多藝術家和蔡國強同一時期在國際雙年展中冒出頭，他當時就會思考，誰會走得比較長遠，哪一個藝術家則可能只是曇花一現。「我的眼光比較精準，儘管有哪位藝術家的作品當時很出色，得了大獎，或是非常轟動，但是我的直覺會告訴我這可能只有一兩次，以後的路會很難走下去。」

藝術家vs.當代藝術家

「好的藝術家不是教育的結果，好的藝術家就像好的野獸。他們知道該躲藏在樹林裡的哪一個角落，才能捕捉到好的獵物並且不讓獵物察覺。」

7.

作品中的群眾參與性，雅與俗

作品中的群眾參與性，雅與俗

「做『俗』比做『雅』更危險，難度高，挑戰性也高。更重要的是，作品本身好不好玩？有沒有創造力？自己有沒有激情？有沒有把自己的事情做好？我不用急著當下一定要說什麼，或者擔憂是否被理解。」

蔡國強常說影響他創作最大的兩個人，一個是奶奶，一個是毛澤東。現在說毛澤東。

蔡國強在紐約古根漢美術館舉辦的回顧展，創下古根漢美術家個展歷來參觀人數最多的紀錄。這位不說英文、無法當面跟外國人溝通的中國藝術家，卻讓如此多的群眾著迷。

蔡國強作品中明顯的儀式意味以及如同西方評論說的「對群眾的掌握」，

主要根自蔡國強從小受到毛澤東思想訓練裡頭談的「民眾參與」。從小浸淫在這樣的思考養成之中，蔡國強的藝術也特別在意參與，而毛澤東理論教會他思考「如何讓群眾參與藝術的方法論」。

「學校中受的毛澤東思想、馬列主義，一直到現在都還深深影響我。現在還在用馬列主義或毛澤東思想做作品。」譬如說「不破不立」、「製造議論」、「發動群眾」、「建立根據地」等，都是極為有幫助的理論。

如何讓民眾參與呢？

「首先，我必須誠實面對自己，我必須做我自己想看到的東西，觀眾才可能會想看。」

「我的作品往往是帶有童心，有種浪漫氣息的，因為大部分的人不是擁有童心，就是渴望追求童心，要不然就是懷念童心的。這點會使得大眾比較容易接受我的作品。」他說。有童心的人看了會感到好玩，沒有童心的人看的會想起自己曾經也有過的童心。

他大膽地用「雅俗共賞」這四個「危險」的字來形容自己的特質。

「基本上，『雅』『俗』共賞在現代藝術中並不被當作好事，好的現代藝術通常都被視為追求『雅』的層次，因為喜歡講的是菁英，談的是小眾。」

但是蔡國強的社會主義背景，讓他特別在意藝術的責任，相信藝術與社會應該是有關係的。

蔡國強談到他在上海APEC製作閉幕焰火的經驗，由於要跟官方密切打交道，他想這樣做也不行，想那樣做也不行，因為他的政治人文主張與官方思考的有所不同，就藝術創造面的溝通也難以達成。他一度沮喪到不知道該用什麼法子了。

但是他最終想到，他用的公家機關預算其實來自人民的稅金，並不容易；畢竟人民不是生下來就應該要給他錢的。在這樣的念頭下，他最後還是設計出來一場令人歡欣鼓舞的燦爛焰火盛會。

但是，「俗」要怎麼做呢？要不要有底線呢？如果「俗」沒有策略，沒有掌控，很可能連一點點「雅」都留不住了。

「對一位有自信的藝術家來說，我覺得做『俗』比做『雅』更危險，難度高，挑戰性也高。」他說，「也因此我每一次做『俗』都悄悄抱著高一些的期待，因為其中的冒險性高，讓我更興奮。」

「我的性格中有一種『明知故犯』，像是做這種盛典活動，或是大量運用東方的東西，不管是選材或是藝術呈現，都有一種危險的傾向，會讓人家感到很危險。」

將蔡國強對於「俗」這項挑戰推展到最極致危險的，莫過於他接下北京奧運開閉幕式的視覺總監與焰火演出了。

「做奧運，首先要面臨到的是一位藝術家竟然成為政府的御用工具，但更危險的是，你很容易在京奧搞了兩年，最終卻做不出任何一點具備藝術價值的成果。」他嘲諷了起來：「這是非常有意思的事情了——當代藝術的特點就是什麼都可以幹，幹什麼大家都不覺得危險了，但是做

145

奧運是危險的。」

大家包括自己都覺得危險，蔡國強就覺得有意思了。

「我想做，並且想要撐久一點，不能做到一半撒手不幹。」

從另一個角度來說，「俗」與「雅」又要怎麼分呢？

蔡國強以他做京奧的二十九個大腳印為例。「雅」版本的說法是，北京這座古老城市，一串大腳印沿著中軸線走過，這是看不見的世界的力量延伸，這也是「與外星人對話」的行為。「但是你用這種說法，那幾千個警察與消防隊員為什麼要來幫忙？」

明明是同樣一件事情，「俗」的說法便是：「這些大腳印象徵世界正向中國走來，中國向世界走去。二十九個大腳印也代表二十九次奧運的軌跡。」他說，「官員、警察、消防員都很感動於這種說法，願意用千軍萬馬幫我把這個計劃做到最好。」

雅跟俗，兩種說法，究竟哪一邊是真的，哪一邊是假的？

也許兩邊都是真的，也都不是真的。

「過了幾十年、幾百年，奧運可能都被淡忘了，要是美術史會討論二十九個大腳印走過北京中軸線的藝術行為，也許奧運只是個『托』，幫助我實現藝術這件事。」

蔡國強對藝術界和對警員、消防員講不同的語言。然而今天很多藝術家喜歡站在菁英的尖角，就算面對一般大眾，也不願意或也不懂去說群眾的語言。

蔡國強毋寧是對說群眾語言有高度天分的一位藝術家。

對藝術家，或是當代藝術家，或是人家常用的爆破藝術家等稱呼，蔡國強也不是一開始就接受的。他小時候連自己名字裡的「國強」兩個字都很討

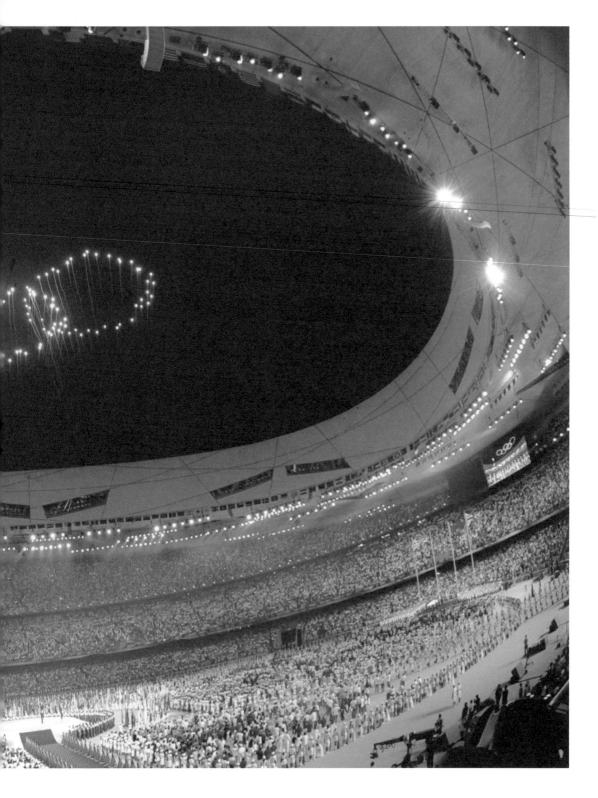

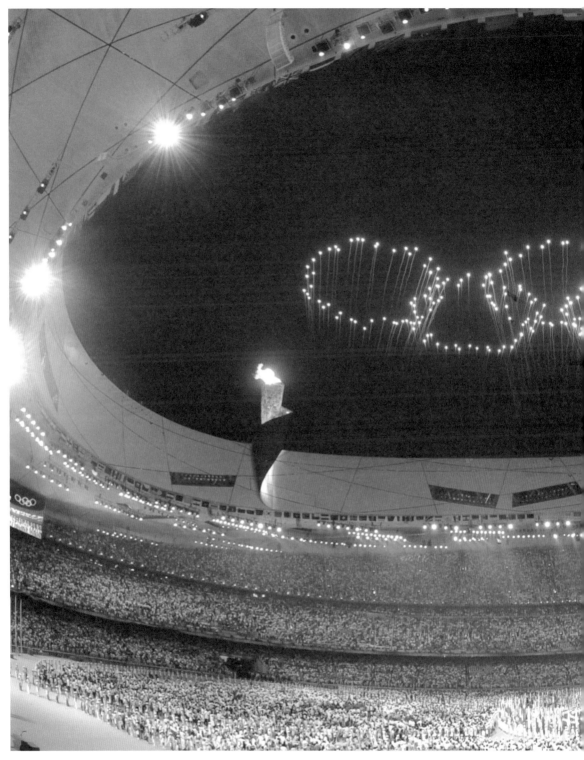

蔡國強為二○○八北京奧運開閉幕式設計的焰火。火藥是危險的，因為人們還沒有適應這種藝術媒介；但是對當代藝術家而言，「做奧運也是『危險』的」。蔡國強的個性裡頭，有著「明知故犯」的因子，人家感到危險，他就覺得有意思了。

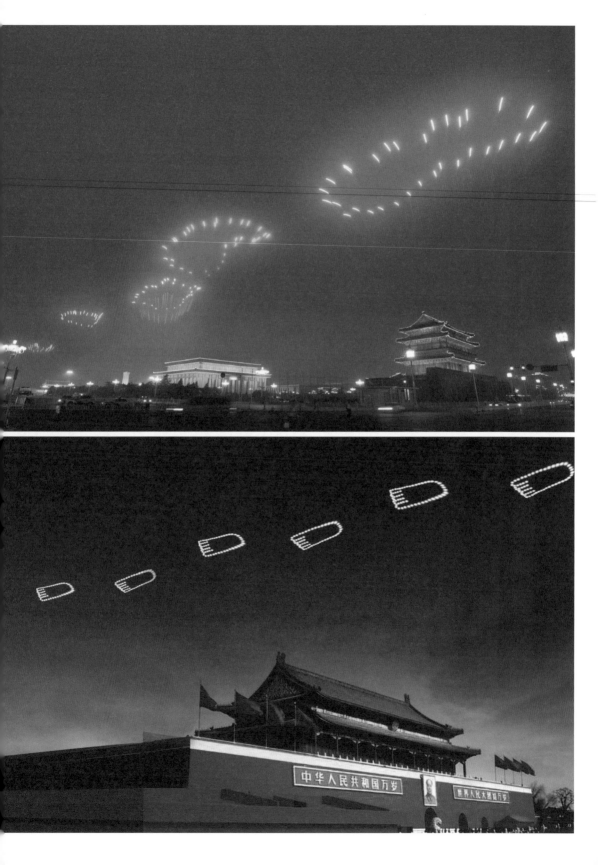

《歷史足跡：為2008年北京奧運開幕式作的焰火計劃》（右上）、電腦繪圖預演（右下）及相關草圖，2009（左）。二十九個在北京城中軸線上方夜空中乍起倏落的大腳印，是代表奧運舉辦次數的官樣說法；也是蔡國強早在一九九〇年發表於義法邊界的《大腳印：為外星人作的計劃第六號》餘緒；更彷彿某個神祕生命體，無視這星球上種種疆界，跨越大地，奔赴宇宙的地平線。

厭的，但是稱呼、名銜這些東西現在對他來說已經沒那樣值得在意了。

「以前我要做一個展覽，會跟主辦者花很多時間說明自己的想法，或者是跟主辦者較勁自己的觀念。」比如說，蔡國強最近到日本，在廣島做了一個黑色焰火的爆破。「如果強調這個計劃的對抗性與前衛色彩，主辦者很可能因為你的說法就不給你市政府的支持。但是，如果你改變一種說法，說這是鎮魂，是對過去災難的悼念，就很容易被人們接受。」

「其實，兩種不同的說法，而我做的事情卻是一樣的。我做的就是在中午過後，在原子彈投過的廢墟裡頭，放了三分鐘的黑色焰火。在同樣的時間與空間，在此時此地，你做了這件事情，什麼說法其實都不能改變你所做的。」

「年紀輕點的時候，會用自己的態度和力量去堅持前衛藝術的說法，相信我們是在對時代提出創造性的訊息，其實這就是現代主義的基本價值。現代主義因為理念的存在，作品才有價值，若是沒有理念，作品就失去了價值。」

「可是我現在慢慢發現，我可以說他們容易接受的，但要做的時候我就照我要的做了，這樣可以省去很多麻煩。」

但是他也很不願意美術界的藝評家、策展人，對他作品的理解，僅止於他自己說出口的言語，他希望他們面對他的作品，而不是聽他的話語。

「更重要的是，作品本身好不好玩？有無創造力？自己有沒有激情？有沒有把自己的事情做好？你不能要求觀者理解很多，也不能要求自己一項做到很多目的，只能一個一個做。以後，人們也許會在混亂中埋一下，沒有理清也沒關係，但最重要的是自己要做很多自己覺得很好玩的東西，經過很多年後，還會有激情衝勁創作。」

「一件件作品宛如膠捲般記錄了每個場景，我要不要解釋廣島黑煙的意義並不重要，人們是透過作品與藝術家對話，而不是透過創作者嘴巴說出來的語言來與藝術家對話。」

「就像我因九一一事件的觸發，在大都會博物館的晴天空中放黑雲，又在西班牙那邊做了黑色彩虹，現在又做了一個三分鐘的黑色焰火給廣

153

島。我想，這些事情的本身就構成了文本。」

「我相信，關於藝術的說明與任何語言，最後都會慢慢淡掉。很久很久後，人們不會記得我當時是怎麼說廣島黑煙的，但是就是只有一張卡片留下來，人們會看得到就是一張黑色焰火的照片，後面寫著『蔡國強，廣島2008年』。」

「未來就只剩下這些。因此我不用急，不用急著當下一定要說什麼，或者我是否被理解。」

「藝術跟語言的關係，總是假假真真，真真假假，什麼都說不清楚。什麼都說了，卻又像什麼都沒說。感到說多了，便減少一些，感到說少了，又加多一點。」感到說多了，便減少一些，感到說少了，又加多一點。」蔡國強說：「總是自己在徘徊。」

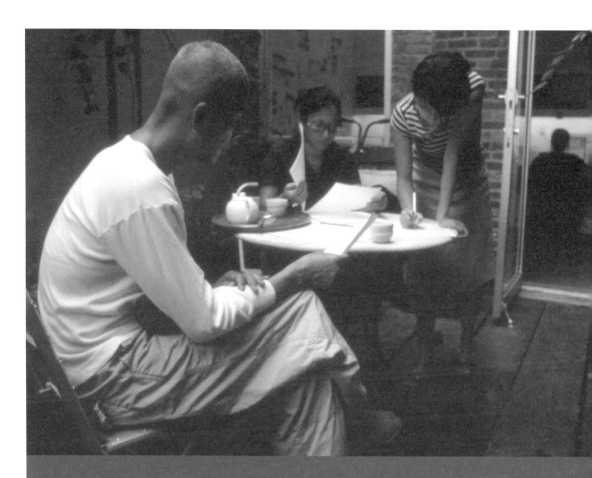

8.

工作室團隊

蔡，嘘……

工作室團隊

「主持一個藝術團隊很重要的心態，是站在不同的人的角度思考。藝術家經常過於自我中心，覺得大家都應該贊成他，都該辦他的展覽。但事情真相是，一群人幫你做事情，每個人都有自己的理由、目的與風險。」

毛澤東的思想裡頭談組織、談群眾，蔡國強的藝術理念中也強調藝術的社會責任與群眾的參與性。國際上與蔡國強合作過的美術館人員，幾乎都對「蔡國強工作室」的工作態度與效率讚譽有加。蔡國強的藝術與他的組織能力似乎是分不開的，他從來不是一個人單幹的藝術家，他是一位擅長組織團隊的領導人物。

美國商業雜誌 *Fast Company* 將蔡國強評選為「商業領域最有創意的百大人物」，同時名列其中的，還包括了英國藝術家 Damien Hirst、建築家

Zaha Hadid等人。這份名單中強調的是現在全世界最具高科技革新、創意以及開發性格的一群人。

這樣的分類乍聽令人疑惑。事實上，許多當代藝術家的創作計劃規模愈來愈大，就像蔡國強一樣，必須動用到的資本、人力，需要協調溝通的各領域專才十分廣泛，甚至需要國家政府的合作與配合，藝術家從過往單人工作的模式，在當代藝術中已經變成為組織團隊合作的生產方式。而藝術家的角色在今日，由於創作模式的改變，已經兼具經營者與企業家的角色。

蔡國強說：「『商業』使用的字眼是business，這個字除了商業，另一個意思是『工作』，不必然意指商業領域。」

「我倒覺得自己的管理能力不是強項，還常常被工作室的團隊成員批評，但是我覺得大家都喜歡我。」蔡國強的朋友不多，所以他傾向把工作室的每個人都當作朋友，與他們聊天、談想法。尤其是蔡國強的工作室團隊愈來愈大，新進成員愈來愈多，他會花時間跟他們交流，希望彼此成為朋友。

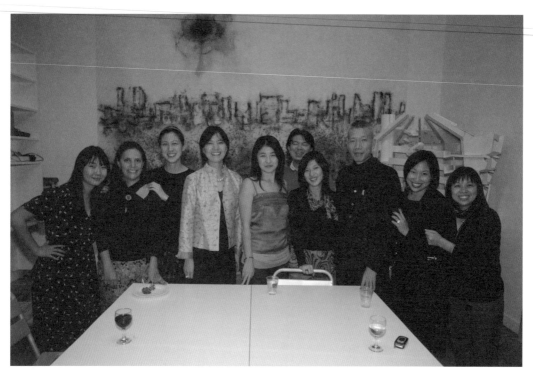

蔡工作室團隊——是合作伙伴，也是朋友。蔡工作室成立於蔡國強初抵紐約的一九九五年九月；二〇〇三年，遷至曼哈頓東村現址。（同年，蔡國強的小女兒於九月降生。）工作室成員由左至右：陸青、瑪莉露絲、馬唯中、吳紅虹、馬文、王師、許博理、蔡國強、云翠蘭、周振歡。

「我想使他們理解自己的價值追求是什麼，並且讓他們瞭解自己對什麼事情感興趣，哪些事情覺得無聊，只有他們瞭解之後才能真正幫助我。」

由於蔡國強的藝術創作的思考包含了社會、政治、天文以及各種社會現象，工作室團隊的成員背景多元，有藝術學系畢業的，也有台大人類學系畢業的，也有寫詩的，也有建築學系畢業的，還有中文系畢業的，各式各樣都有。

蔡國強對人有很強烈的直覺，喜歡可以跟他對話的工作夥伴。「我需要有人跟我說話，我也需要有人可以約制我。」

有時候他想到什麼新點子，開心極了，得意洋洋，自認為真是太有才氣了，跟工作室團隊說自己的點子，順便把自己誇了一下。但是大家聽到最後就擺出不太舒服的臉，也會虧他說：「蔡，噓……」

「藝術家總是看不清自己，需要有人跟他討論想法，不然會寂寞死了。藝術家總不能一直跑去美術館去跟館長討論作品要怎麼做吧。」蔡國強

總是先跟工作室討論創意，討論執行的程度，討論操作的方法，平常就廣泛地聊天，談很多話題，從兩岸關係、國際政治、當代人性都聊。

蔡工作室團隊是目前國際藝術界的頂尖團隊，從活力、效率到專業都令人讚嘆。

蔡國強工作室分為三個部門：

一是策劃部門，主要幫助藝術家開拓創造力並予以實現，工作範圍包含作品展覽、藝術活動等項目。

第二是檔案部門，負責記錄、管理藝術家的檔案資料，如作品的倉儲、錄像帶、照片、網站的經營等等。這個部門是藝術家與社會交流的窗口，也要協助過濾媒體採訪，控制給媒體的資料，幫助藝術家建立社會形象。比方剛剛提到美國的商業雜誌向蔡工作室要資料，工作室可以不理睬，也可以要求他們提出其他相關的評選報告，覺得合適才提供資料給他們。

第三則是經理部門，這個部門負責買賣作品，與相關機構簽訂合約以及其他手續，協助藝術家的行程安排，還有與親戚朋友之間的禮物往來等等。

蔡工作室從只有一位助理到今天備受國際肯定的十幾個人的團隊，也代表了蔡國強的國際地位的躍升，以及他在創作規模上的變化。

「我早期創作的狀況其實也曾經相當艱難，有時候美術館的大型個人展覽只有三萬美金的預算，只好自己掏腰包用存款把展覽完成，為了做展覽不斷地掏錢、貼錢，結果手上的展覽愈多，自己愈窮。」

如今狀況不同了。美術館要邀請蔡國強展出，都有心理準備要排一定的預算，有了預算以後，蔡國強會和美術館一同尋找贊助，最後有多少經費，就能決定做出什麼樣的內容。

蔡國強自己不太喜歡控管成本，早期必須自己來，後來就由工作室處理。

「藝術家不管細節，管了太多細節就會什麼都怕。我的作法是把想做的幾個方案列出來讓合作單位知道，若對方完全接受，他們就要想辦法籌

到經費。若是找不到足夠的錢，我就來挑選要剔除掉哪一個方案。」

「身為藝術家，我覺得我的想法像種子：當種子撒播到每個國家，這個國家的氣候、土地、人的幹勁都會決定種子養得好不好，人的幹勁太大會把種子搞壞，幹勁太懶，種子也無法成長。我會看哪顆種子長得好，哪個比較困難可以以後再做。如果有顆種子對我來說最為重要，是我當下最想解決的挑戰，我就會先做，而且也會做得最好。」

不過，並不是每個展覽都是幾十萬幾百萬美金的，也有展覽預算只有幾千塊美金，經費的多寡固然重要，並非唯一的因素。

「若是我感到這位策展人的思想銳利，見解獨到，便會答應合作，盡量在有限的預算內做出好作品。」像是他參加伊斯坦堡雙年展，預算只有一千美金，他設計了一個錄像作品，站在亞洲的海峽往歐洲的海峽扔水漂，然後又到歐洲的海峽往亞洲扔水漂。攝影機記錄了這兩個方向的互扔水漂，這不需要太多經費，卻能呈現出很多感情。

許多有志成為藝術家的人會進入蔡工作室，而這些未來藝術家跟蔡國強工作一陣子下來，得到許多收穫。但是，具體說起來，這些收穫是什麼？又很難具體描繪。

畢竟，當藝術家到底有什麼東西可以教的？蔡國強搖搖頭說，他不喜歡當老師，「覺得會把人家教壞了」。

「如果我的工作伙伴日後想當藝術家，在相處的時候，我可以教的是應該如何認識自己，如何開拓自己潛在的能力，這才是未來取之不盡用之不竭的泉源。」不過這其實真的不好教，但是成員總是可以看到蔡國強一直在發現自己，也會不斷思考如何發現自己，並且藉由蔡國強的工作示範學到，該如何將發現的東西予以落實為作品。

「當你的伙伴告訴你他在藝術創作上的創意時，你必須設身處地站在他的立場，以他的角度幫他思考，尤其是在他這個創意生出之後，緊接著更厲害的課題是什麼，什麼是他接下來要面對的。等到他更厲害的課題也能面對，其實就已經更深層地發現自己是什麼模樣。」

這又是一個蔡國強為朋友跨刀，花小錢辦大事的例子：參加一九九七年伊斯坦
堡雙年展的《彼岸》（為錄像做的表演藝術，博斯普魯斯海峽。策展人為Rosa
Martinez）。

不過，並非所有的人都要當藝術家的。蔡國強說，「這也可能為什麼工作室總是陰盛陽衰的原因。」

他的工作室團隊，也有些人在他的工作室裡頭累積了許多經驗，「也許是想當美術館館長、當策展人，還有人對未來尚無任何想法，只是現階段先用自己的專業來幫助藝術家實現夢想。」

有趣的是，來報考的人員，十位之中大概有九位是女生。

「就讀藝術相關科系的人，男生一畢業馬上就當藝術家了，想要自己去闖，女生則往往會想在藝術家工作室裡頭歷練經歷。另一方面，女生有很多不是讀藝術的，她們讀的是藝術史或藝術管理，所以會比較想來報考。」

當然也有男生來報考，但是蔡國強很坦白地說，「我對這些男生有些比較複雜的感覺，因為，就過往的經驗，來團隊中工作的男生，常常一進工作室就立刻被女生趕出去，一般比較喜歡吹牛，想法多但是不專心，

做事情也不是很踏實。」

另外一點是，蔡國強在世界各地的美術館或政府機關談事情，會議桌上的爺兒們一大堆，與他們的談判有時會遇到瓶頸。

子談判下去注定是不和諧的。」

「我的脾氣硬，人家也很硬，我的臉拉不下來，人家也拉不下來。這樣了這個地步，做作品已經沒有意義了，我們可以趁早停止這項活動。」

有時候他甚至會談著談著就把自己的底牌掀了出來，朝著對方說：「到

變成：「蔡先生期望事情能夠做到這樣的程度，否則藝術的意義就沒有了。」她們說話的方式相對溫和，不會帶有強烈的威脅性。

但是工作室的女生翻譯時，會用她們女性的溫柔姿態過濾蔡國強的話，

以前蔡國強其實根本聽不懂這些女性工作人員在說什麼英文，是到後來他英文稍微能聽懂一些，就知道女孩們說的話，轉了一下，他當場還是會不高興，要求女孩們不要轉，要直接翻譯他說的話，「畢竟這是我的話，

二〇〇九年，蔡國強再度帶著他的工作室團隊來到台灣，與北美館、誠品書店合作，籌畫《泡美術館》展覽計劃，除部分代表性作品外，並創作《海峽》、《遊走太魯閣》、《晝夜》三件新作。蔡工作室參與成員（後排左四起）：馬元中、黃千欣、陳思含、李依樺。

又不是妳們的話！」

「但我後來也理解，這些女孩們是想順著對方的話，用對方的言語以及說話方式婉轉地進行交流，主要還是希望能把事情做好。」

「我後來也想，如果在開會的時候負責翻譯的是男生，很可能事情就變得完全不一樣了。」

總的說來，一個工作室的色彩和藝術家的風格是分不開的。就蔡國強來說，工作室第一是專業，專業的意見溝通。第二是要站在工作人員的角度思考。

「主持一個藝術團隊很重要的心態，是站在不同人的角度思考。藝術家經常不站在對方的角度思考，過於自我中心，覺得大家都應該贊成他。大家都該辦他的展覽。」他說：「事情的真相是，一群人幫你做事情，每個人都有自己的理由、目的與風險。因此你總要站在對方的角度，思考自己是不是能創造他們的成就感，畢竟每個人的人生都是一點點，每

年美術館的預算也只有一點點。」

這話似乎又呼應了蔡國強談論自己藝術作品中的群眾性，以及他十分在意的民眾參與特質、社會貢獻的可能。「你要同時思考這件事情的專業貢獻，與社會貢獻，有些事情專業貢獻很好，但是社會貢獻不大。」

也因此他非常反對現代主義的傳統。

「現代主義是這樣的，一群人自認為是時代的開拓者，感覺自己很清高，他們覺得別人什麼都不懂，但是別人應該要支持他們。」蔡國強討厭這樣子，「這樣子的態度只會把藝術的路愈走愈窄，藝術要不變成只是一小群人的遊戲，要解決這個問題，就是要有更多藝術家關心社會、關心民眾。」

蔡國強已經成為當代藝術家某種類型典範，創作者、經營者、管理者，身兼藝術家、企業家、社會運動家的不同角色。他面對許多不同的人，思考作品的時候是一個角色，與人合作的時候又是不同角色，談贊助或是與接受媒體訪問的時候，又是不同角色。他必須同時扮演這麼多面向，而他那

169

與生俱來的領袖魅力與冷靜周全的腦袋無疑是最大的資產。

「就像輪子，軸心是不變的，軸心帶著輪子讓很多部分轉動起來。軸不斷地挑戰自己開拓出更多可能性，讓事情變得好玩，藝術品也因此更有創造力，我會把所有的事情看作一個整體。」

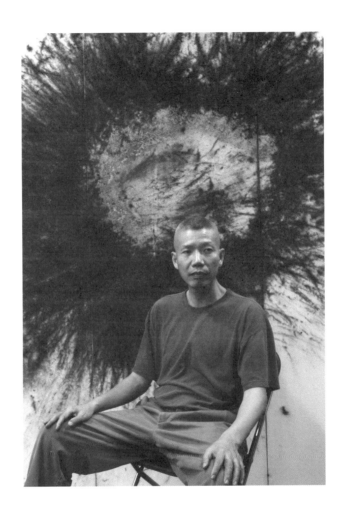

工作室團隊

馬文

在一個藝術家工作室裡頭工作，最困難的是心態。「自己對自己要什麼必須很清楚，你要確認自己在這邊的工作，對自己是有幫助的，是有成長空間的再來，否則很容易陷入焦慮。」

為蔡工作室建立起今天規模與工作模式的功臣是馬文，她也是位藝術家。

在馬文之前，蔡國強工作上合作的有日本人，日本人工作嚴謹綿密；也有不少台灣人，因為當時台灣人還是比大陸人西化一點，加上蔡國強自己是閩南人，對台灣人就更為親切有感情。馬文是他第一個長期合作的大陸人。

一九九九年馬文剛自研究所畢業，一位朋友問她，華人藝術家蔡國強正在找助理，問馬文願不願意去應徵。馬文一聽很開心，因為蔡國強是當時她最喜歡的華人藝術家。

在真正認識蔡國強之前，馬文就看過蔡國強在紐約皇后美術館的個展，從蔡國強爆破系列的各種錄像，到火藥爆破的草圖，還有蔡國強的觀念裝置藝術《文化大混浴》，馬文認為蔡國強的作品是非常有氣魄的，作品後頭的觀念性也強。

真正見到面之後，馬文有點意外，因為蔡國強本人隨和親切，不像他的作品那樣爆破猛烈，兩人聊起來非常投緣，沒有隔閡。蔡國強立刻要馬文開始工作。

馬文是中國人，十二歲就到美國，在當地生活與讀書，思考方式與作事情的習慣基本是就是美式的直接簡單。但是當時馬文根本沒當過什麼藝術家的助理，因為她自己是搞創作的，在校園內辦過很多活動。

真正當上了蔡國強助理，馬文才見識到蔡國強面對創作的另一面。蔡國強說話總是彬彬有禮，但是對作品以及工作十分嚴格，有著完美主義的傾向。尤其馬文是他第一個來自大陸的助理，蔡國強對馬文特別嚴格。

剛開始蔡國強告訴馬文，助理的工作很輕鬆，大概一週二十小時。馬文心

裡還想，如果這樣的話，她還必須去找另一分工作才行。誰知道，開始工作之後，完全不是那樣一回事。她不但得隨傳隨到，什麼事情都要幫忙，辦公室的設計也要負責，根本沒有哪一個星期是只工作二十小時的。

兩人剛開始也經過一段磨合期。蔡國強英文不好，他要馬文幫他看電子郵件與傳真，看完翻譯成中文，然後他決定怎麼回，要馬文翻譯。蔡國強就站在馬文後面盯著看她回信。

忍耐了一陣子，馬文終於對蔡國強說：「如果你不要站在我後面，我應該會工作得更好、更有效率一些。」

蔡國強對助理嚴格卻不兇，他說話很有技巧，就是有本事讓你瞭解他希望你做得更好一點。馬文有耐性，但是十分有主見，蔡國強經驗老道，也十分主觀。兩個性格都強都能幹的人合作，磨合期長達兩三年。好處是兩人在專業上可以溝通，尤其馬文自己也是藝術家，她很瞭解藝術家工作的狀況以及藝術家需要的是什麼。另外，在情感上，馬文在一九八六年五月出國，等於和蔡國強同時離開中國；八〇年代出國的大陸人，在海外面對過類似的外界對中國人的制式看法。

馬文，前蔡工作室主任，現為獨立藝術家。攝於二〇〇六年美國紐約大都會博物館蔡國強展覽開幕式上。

一開始馬文最最不習慣的是蔡國強有時會太過極端，很固執，很難說服。她覺得蔡國強老把人設想太多。不過後來這反而是馬文從蔡國強身上學到最多的一點。蔡國強看人很透徹，很快就能掌握到一個人的質地，很快就看到人光明的和陰暗的特點。

蔡國強總是很快就作出判斷，跟誰是當朋友就好，不要一起合作的；誰又是可以在工作結合的。換句話說，「人家看一步，蔡國強一口氣就看到三步。」剛開始馬文很不習慣，覺得「有必要這樣看人嗎？」

但是馬文又說：「不過我必須承認，那些人或事情，後來幾乎百分之九十蔡國強是對的。」

二○○一年，蔡國強為上海APEC進行焰火藝術，對馬文的信任完全確立。當時，蔡國強海外還有許多展覽同時在忙，馬文到上海跟蔡國強一起併肩作戰，承擔了許多的準備與協調工作。其實，那也是馬文在中國大陸的第一份工作。那樣龐大的計劃，要交涉的單位與人士不知有多少，但馬文儘可能地將負責的部份都掌握到位，不讓蔡國強操心。處理這樣大的活動，

馬文自己受到的震撼也很大。兩人在這案子之後，更有一份戰友之間的義氣相挺與惺惺相惜。APEC之後，緊接著蔡國強又在上海美術館舉辦個展，更是放心地將展覽的畫冊的部份全部授權由馬文去單獨負責，不多過問。

組織蔡工作室團隊的成員，可說是蔡國強夫婦加上馬文一起合力完成的。與新人面談的時候，也是三人一起討論。馬文說，在這工作室工作，第一件事情還是最在意人品。「人品最重要。因為工作的方式，專業的知識什麼都可以教，唯獨人品這件事情，是無法教的。畢竟這又不是電腦程式，教教就會。人是正的，是塊好料，是最基本的基礎。」

其他的就是很基本的，包括中英文或中日文都要好。另外就是專業能力足夠。一般工作室的成員在那邊待上兩年就會離開。

在一個藝術家工作室裡頭工作，最困難的是心態。因為，你在藝術家工作室裡頭工作，你的位子就很清楚。「我的位子很正，因為我想得很清楚，在這位子上，我畢竟不是藝術家。在這工作室裡頭，無論你用哪個職稱，基本上你就是藝術家的助理。那些職稱名銜不過讓你成了戴了光環的助理，有這頭銜只是讓你出去跟人交涉的時候好辦事。」

「當一個藝術家助理，跟當美術館館長助理，是完全不同的哪！」馬文說，「一個館長助理將來有一天可以當上館長，一個藝術家助理永遠不可能成為藝術家。」所以，要在藝術家工作室裡工作，自己對自己要什麼必須很清楚，你要確認自己在這邊的工作，對自己是有幫助的，是有成長空間的再來，否則很容易陷入焦慮。

馬文在二○○六年底決定離開待了近八年的蔡工作室，她要全心投入自己的藝術家生涯。「我覺得我的時間精力都不夠，無法好好做自己的創作。我為蔡國強工作的時候是百分之一百投入，給自己的創作時間很少很少，我知道自己有成為藝術家的野心、欲望以及需要，我必須離開。」

在蔡工作室工作的這八年，對馬文的藝術家生涯有什麼影響？馬文坦言，創作是出自個人的，這東西畢竟是從自己內部出來的，很難說影響。畢竟不同的人感興趣的或是會被感動的東西是完全不同的。但是這些年來在蔡工作室，她學習到藝術品在場地的處理、大尺寸作品現地製作的經驗，以及與策展人、各個組織部門溝通合作，以便達到最好的作品展覽效果。這些對於她成為藝術家，都是很重要的經驗。

9.
失敗的作品是
無緣的夢中情人

失敗的作品是無緣的夢中情人

「我做作品時常把自己逼上絕路，我相信作品在絕處會逢生。」但蔡國強也說自己不是沒有做過事後感到反悔的作品，但一切只能長遠地去看，不可能步步精彩，願意經常承認馬前失蹄，以後就會小心。

「做成的作品像天上出現的焰火，沒有實現的只是黑夜而已。這對於藝術家來講都是作品，都是他的人生。問題是人們仰望夜空，為的是看到炫麗的焰火而非黑夜。」

我們欣賞一位藝術家的展覽，尤其是一位藝術家的回顧展，看到的都是這位藝術家各時期的代表作品，是他們各時期的成功記錄。但創作的生涯不可能都是成功的，但是我們傾向只看成功，不談失敗。蔡國強的創作裡頭大量使用火藥，而火藥與整體環境條件的配合，又格外需要細緻、準確的

配合，由於材質的特殊性，計劃失敗的可能性比其他類型的創作都要高。

蔡國強對於失敗的說法是：「我有很多方案沒有實現，它們都曾經是我的夢中情人。關於夢中情人，你不能把它們當成很不重要的，但是也不能把它們當成太重要的。」

有些夢中情人你常常會想起它。像是千禧年的時候，一口氣有六、七個國家邀請蔡國強為千禧年提出創意做計劃。他給聯合國提的計劃是全球關燈，讓地球休息一下。他覺得幾個創意裡頭這個創意最好，但是最難實現。而沒有實現後，就是會經常想起它，不過，在它身上卻可以衍申出其他的創意出來。這種感覺好比是，就像一個男孩愛戀著老師，但不會跟老師發生一夜情或結婚，但這種感覺在男孩的一生是至為重要的。

九〇年代蔡國強曾在日本櫻島火山提出一個「時光倒轉計劃」：火山爆發後熔岩從山上流下來，蔡國強則是想做一個火藥燃燒，讓一條火線倒著火山熔岩的方向流回去，似乎是倒轉時光片段一樣。但是當年這個計劃沒有做成。時光過去，後來有關單位很想幫助蔡國強實現這個十幾年前的夢

失敗的作品是無緣的夢中情人

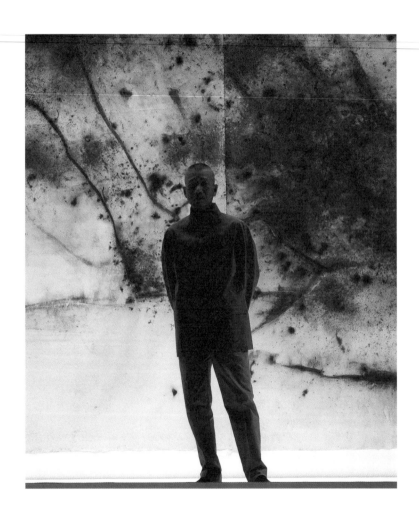

蔡國強
CAI GUO-QIANG

想，也跟蔡國強說現在政府一定會批准，但是蔡國強感覺是，過去的情人，「不是每個都可以重來一次，有的放在原來的地方就好。」

蔡國強現在想想，任何行為藝術計劃或是作品，即便做錯了都有他的美，這次做錯的計劃，也許放在其他美術館就合理，就是要花精力去試想怎麼可以把它再做好。蔡國強最討厭的是公共藝術。他說，當你為一個場地完成一塊石頭（公共藝術），那個場地因為這塊石頭改變，讓很多人來了。

然後，路燈、指示牌、紅綠燈等亂七八糟的東西又逐漸把石頭給淹了，根本喪失了原先的設計理念與氣息。你看著它變成一塊爛石頭，石頭上面還掛著大牌子烙著你的名字！「但你能說什麼？你已經把它賣出去了。」

蔡國強說，他不是沒有做過事後自己感到反悔的作品，但是一切只能長遠地去看，不可能步步精彩，願意經常承認自己馬失前蹄，以後就會小心。

「我做作品時常把自己逼上絕路，我相信作品在絕處逢生，作品經過逼到絕路後的翻轉會更好。但是公共藝術不一樣，完成後，做不好的公共藝術，就真是沒招了，一點也沒有辦法，也沒有才氣把它弄好。」

失敗的作品是無緣的夢中情人

「我不是成敗論者，事情不是論成敗，我只管好不好玩。我必須承認，很多公共藝術讓我不舒服，因此我會讓人知道，哪件作品是我自己感覺並不好的。」

蔡國強
CAI GUO-QIANG

策展人

10.

策展人

蔡國強在策展人身上學到很多受用的觀念：「藝術家不能有所畏懼，要有擔當，只要專業上需要，就大膽去做。最終，藝術才是最重要的。」

蔡國強在國際上崛起的九○年代，正是國際藝壇上的雙年展全盛時期，也是一整世代的國際代表性策展人活躍的年代。這些策展人從許多角度來看，可說是與這整代藝術家共同合作成長，在藝術這個江湖上共同闖蕩革命的，也就格外有感情。

蔡國強與許多優秀的策展人都有長期合作的經驗，包括南條史生、長谷川祐子、史澤曼、楊‧荷特等。在九○年代，不但策展人真心喜愛藝術家的藝術，藝術家也享受了策展人對他們的愛。這群策展人就像優秀的政治家，知識淵博，吃飯時候總滔滔不絕，分析世界歷史的脈絡，洞察各個國

前頁圖說：有時，蔡國強也以策展人身分與其他藝術家合作在世界各地實現一系列建立當代美術館（MoCA, Museum of Contemporary Art）的計劃。（上）二○○三年，移建泉州廢棄龍窯至日本新潟國際三年展，成立「龍當代美術館」（DMoCA, D即Dragon）的開幕儀式。
（下）蔡國強與參展藝術家Kiki Smith於作品前合影。

家的問題，理想主義色彩強烈，並且覺得藝術是他們唯一的依靠。從他們身上感受到藝術是偉大的志業。蔡國強受這個時代的影響很大。

後來女性的策展人陸續冒出頭來，如長谷川祐子、西班牙的Lora等，藝術界逐漸出現一批女性策展人與美術館館長。同時年輕一輩策展人開始活躍了，他們的態度和前輩們不太一樣，他們與藝術家有段距離，他們不會很愛藝術，但會把藝術當成策展題目和活動項目，會找錢也有能力宣傳，他們會有一套社交的遊戲規則，總是放好幾個電話在身上，藝術家什麼時候來就可以見面談。

蔡國強回想起九〇年代那段時期：「哎呀！那真是很好的時代！」

蔡國強記得他去威尼斯雙年展看場地，策展人史澤曼（Harald Szeemann）花了好幾個小時陪蔡國強在不同的展場中一間間地勘查。最後他們到了一個展場。出來的時候蔡國強對史澤曼說：「其實你在跟我玩捉迷藏，你本來想要我用這個展廳，對不對？」

史澤曼連忙否認，直說是蔡國強自己挑上的，他不希望策展人代替藝術家作出選擇，藝術家應該是了不起的，將在歷史留名，因此要對自己的決定負責。當時蔡國強很年輕，也不是現在這樣的地位，但是史澤曼不斷地提醒蔡國強，藝術家應該要有這樣的態度。

蔡國強擔心威尼斯雙年展的國外觀眾不瞭解《威尼斯收租院》這件作品的來龍去脈，問史澤曼能不能為這件作品印一本小冊子。蔡國強之所以特別詢問，是因為不覺得策展人同意，畢竟自己憑什麼單獨做一本冊子呢？史澤曼回答卻是：「當然可以啊！」接下來蔡國強又問史澤曼可否將威尼斯雙年展的logo印在自己的小冊子上？史澤曼臉上卻有了不愉快的表情。

他告訴蔡國強：「你是藝術家，你要為自己做的事情負責，身為藝術家要勇敢，不要怕東怕西。」他一心只怕蔡國強當不了大藝術家。

蔡國強在這些策展人身上學到很多受用的觀念：「藝術家不能畏懼太多，要有所擔當，只要專業上需要，就大膽去做，最終，藝術才是最重要的。」

女生 11.

1980年於泉州畫室。

女生

蔡國強的作品男性而陽剛，但女性在他生命中佔有重要地位、奶奶、太太、女兒都是非常重要的人，工作室的成員幾乎也都是女性，他的生活總是被女生包圍著。

蔡國強二十歲出頭就認識後來成為他妻子的十七歲的吳紅虹，當時她學畫畫不久，希望找人陪她一起去寫生。那時候中國的繪畫走的是寫實路線，要到海邊、山上、樹林等自然區域寫生。紅虹這樣一個秀氣瘦弱的女生不太適合單獨行動。當時蔡國強在劇團裡畫布景，紅虹透過劇團的人來問蔡國強，能不能同她一起寫生（後來這個人成為她的嫂嫂）。那時正值文化大革命後不久的混亂時期，蔡國強卻很專心地在為自己安排好功課表，每天早晨、中午、晚上都有該做的事情，規定自己幾點睡覺。他預感若有一名女子闖進自己的生活，會影響他該做的功課，所以拒絕了。

但不知怎地，這事情在他心裡發了芽。他整天惦記著，常向那來問的劇團人員詢問紅虹的近況，問起「那想寫生的女孩現在怎麼了」。劇團的人問他：「你不是決定不要見面？」蔡國強回答：「那就先見一見再說。」

那天蔡國強在劇團三樓的宿舍，光著上身打著沙袋，劇團那人在樓下喊著他的名字。蔡國強倚著欄杆往下一看，看到了他現在的太太。

就那樣往下看的一眼，就開始了。

他們認識沒多久，也才一同出門畫了幾次畫，蔡國強就開口要求紅虹與他建立正式的交往關係。蔡國強連追求女生的時間都不想花，因為他為自己設立的功課表並不包括追女生談戀愛。因此蔡國強想省略所有的追求與戀愛過程，兩人直接成為男女朋友，把關係儘速確立下來，「這樣子我才不會分心」。

「要嘛就是一家人，要嘛就說再見，但是她當時年紀太小，對這樣的要求感到很痛苦。」

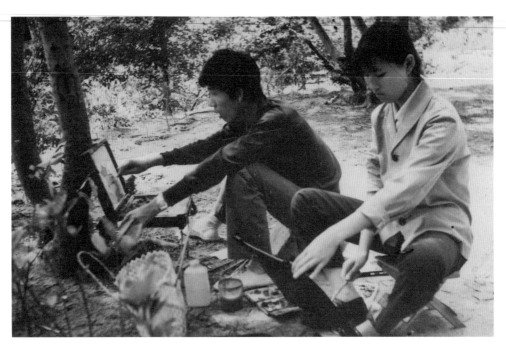

當時十七歲的吳紅虹認識了蔡國強，後來成為了他的妻子，他們緣分從一個延遲的寫生之約開始。偶然變成了必然。

女生

他們終究還是在一起了。

蔡國強剛到日本的時候，其實遭到了不少挫折與拒絕。

一九八八年底，蔡國強前往遠離東京的筑波大學拜訪河口龍夫，想拜他為師。河口龍夫當時接到電話，說有中國留學生想當他的研究生，希望能夠見面。河口龍夫同意接待蔡國強夫婦。但是河口龍夫看蔡國強的作品與簡歷，看到蔡國強的當時作品主要是火藥畫，很難控制又具爭議性，加上當時他展出活動很忙，就當場拒絕了。紅虹一聽立刻流下了眼淚，蔡國強則在一旁表情堅毅，不發一言。

看到這幕景象，一個妻子為了丈夫在他人面前流淚，河口龍夫動心了，於是改變主意讓蔡國強當弟子與助手。蔡國強當時間河口龍夫，每天要為河口龍夫工作到幾點？河口龍夫說六點。蔡國強說，「好，那我每天六點以後做自己作品。」

「現在回頭去看，她喜歡的男人的確是我這樣類型的。敢想敢幹，勇於追求，天馬行空，有幽默感，有時喜歡吹牛。她是個不喜歡吹牛的人，低調，話不多，我話多。總之她是喜歡我的。她總是說男人難免有點吹牛，關鍵的是你不要和他一起吹。」

蔡國強的作品男性而陽剛，但是他生命中的女性佔有重要的地位，奶奶、母親、太太、女兒都是他生命中非常重要的人，他的工作室的成員幾乎也都是女性，他的生活總是被女生包圍著。

「我與女孩子的相處很有經驗，從奶奶、母親、老婆到兩個女兒，我完全生活在女生宿舍裡。」蔡國強原來家庭成員有爸爸、媽媽、弟弟與妹妹，他與妹妹的感情又特別好。小時候他半夜睡不著肚子餓的時候，會叫醒妹妹，要妹妹燒碗麵線給他吃。妹妹很愛他，他則警告妹妹，找對象的時候千萬不要想要找像哥哥一樣的人，不能把哥哥當作標準，要不然一定會找不到。他對妹妹說：「千萬不要把哥哥當作愛人的模式，你會找不到，因為，世界上沒有太多人像哥哥這樣好玩的人。」

蔡國強與女兒的關係更好到一塌糊塗。

大女兒在日本出生，五歲後才跟著爸爸到美國。小時候蔡國強夫婦在不同美術館做展覽，佈展的時候她的嬰兒床就架在展覽廳，大女兒在嬰兒床裡頭熟睡的面貌常讓觀眾以為那也是作品。大女兒很小的時候就知道佈置展覽的每個環節，四、五歲的時候就會問他：「爸爸，你什麼時候要佈燈光？」因為她擔心燈光沒弄好，會要等很久才能吃飯。

大女兒從小喜歡攝影，後來也開始嘗試做裝置，她會想很多idea給蔡國強，不斷告訴爸爸可以這樣做或者是那樣做。有一次她帶著女兒去看他即將展覽的歐洲美術館的展廳，他問爸爸：「你有幾個展廳？」

蔡國強回答：「一共十個展廳。」

她回蔡國強：「十個啊，那要有十個idea耶！那我給你那些三idea你要不要用看看？你用我的三個idea，這樣你只要想七個就好。」

蔡國強又問她：「那你覺得哪一個展廳可以用你的idea？」

她回答：「利用教堂的鑲嵌玻璃做成的光的藝術，就可以做在這個展廳，你利用展廳的外光灑進鑲嵌玻璃，就成為你的作品啦！」

不過蔡國強到目前為止還沒有用過女兒給的點子。

大女兒看不起繪畫，喜歡做裝置。有一次她在空調機放一顆氣球，空調有冷氣吹出，會讓氣球浮著。有人來家裡拜訪，她會提醒人家這顆氣球沒繩子但也不會飛走，很是得意，覺得家裡頭有一個她設計的裝置作品。

結果有一次她翻畫冊，看到Damien Hirst做過類似的作品，她氣得要命：

「他怎麼可以copy我的idea？」

蔡國強指了指畫冊上作品的時間，是一九九四年，她在一九九六年才有這個創意。

這件事情給她很大的打擊。有一陣子她不再做裝置，直說沒有idea了。蔡國強問女兒為什麼，她說：「我不知道什麼作品有人做過，什麼作品沒有人做過。」那時候她就已經知道藝術家的苦了。

大女兒現在就讀藝術學院二年級，回家後會告訴蔡國強誰誰誰是她的老師，以及這些老師們又做過什麼作品。然後她還上網查這些老師的作品給爸爸看，查很久卻查不到多少。

蔡國強對她說：「不然你查一下爸爸的作品。」

查完後她抬眼看他：「上百萬條怎麼看哪。」

他故意鬧她：「你覺得爸爸是運氣特好，還是爸爸特別用功？」

她說：「都不是，你是有才能的。」

這句話讓他非常感動。

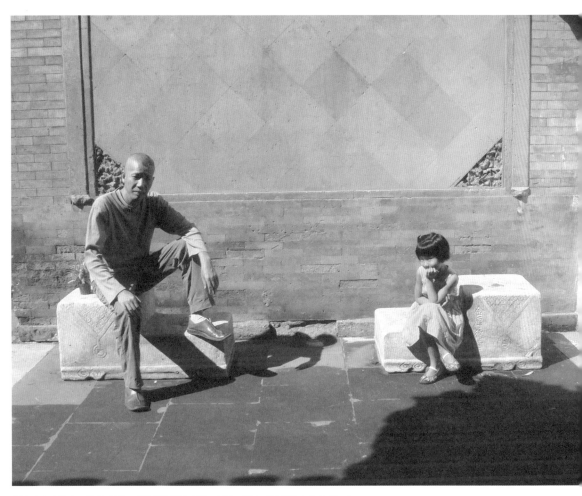

跟小女兒文浩在一塊的時間。「我們跟著她享福，與她一同享受她所擁有的東西。」

女生

有一次蔡國強帶大女兒到古巴找一位他的藝術家朋友，這位藝術家朋友在世界藝壇享有一席之地，在古巴宛如國家英雄，被稱為「古巴之子」。這位藝術家朋友帶他們到外島參加他的受獎儀式時，軍方甚至因此出動專機。

這位藝術家在古巴享有地位後，若是接受採訪錯過了用餐時間，所有的人包括朋友以及工作人員都要等著他一起吃飯。但是在蔡國強的世界裡頭，沒有這種事情，他的工作團隊可以不斷批評他，自由地提醒蔡國強應該要注意什麼事情。假設他們發現他有問題而沒有即時指正，蔡國強會對工作團隊說：「你們的意義就是要提醒我，若我發生錯誤而你們沒有讓我知道，是你們的責任。」但這位藝術家在古巴，沒有人敢說他的不是。

蔡國強的大女兒把這一切都看在眼裡，她覺得爸爸在藝壇也有一定的地位，但從來不做這些事情。在返國的機場她私下對爸爸說：「你怎麼這麼完美，這麼優秀啊！」

他回答女兒：「你還年輕，爸爸也有自己的缺點，而且還很嚴重，以後你就知道了，每個人都有自己的弱點。」

北京奧運的時候，蔡國強的大女兒擔任服裝總設計石岡瑛子女士的助理。

那時候她就感受到，藝術家是很難伺候的。

大女兒在去奧運工作前，隨時都要跟蔡國強黏在一起。只要見到面，身體有個部分就是要黏著、觸碰爸爸，連吃飯的時候她的腳也要踩在爸爸的腳上頭。有時候蔡國強會請她能不能不要再這個樣子了。結果她回他：「這有什麼關係，你這個人怎麼這麼自私啊！」

不過從奧運回來，她就停止身體一定要跟爸爸觸碰的習慣了，似乎長大不少，也與爸爸有點距離了。

大女兒開始是想在藝術學院學服裝設計，儘管蔡國強本來希望她學藝術。但是女兒對藝術有一個天生的看法，認為當藝術家是辛苦的，因為世界需要藝術家的名額少，期待服裝設計師的名額多，全球幾十億人都要穿衣服，因此當服裝設計師的生存肯定比較輕鬆。她不想讓生活過得太辛苦。蔡國強總是笑著對女兒說：「肯定是我藝術家當得太辛苦，被你看出來了。」

蔡國強建議女兒先學藝術，因為藝術是所有設計的基礎，能培養美術造型

上圖：蔡國強一家人於紐約家中。吳紅虹、蔡文悠、蔡文浩、蔡國強(圖左至右)。

概念，並且開拓她的想像力與創造力，設計的部分可以到研究所再學習。

但是女兒不要，還是要先讀服裝設計，結果到了二年級，發現她興趣的還是像爸爸那樣的專心先做作品，不計商業價值。

每次女兒從學校回家，總是會帶回來很多作品給蔡國強看。她覺得老師把女兒的興趣教得很好，問題是女兒的寫實基本功夫是不能過關的。女兒從小就不學寫生，只學創意，這是她性格上的問題。她總是覺得爸爸的創意很棒，她總是說：「你怎麼會想到？我都想不到。」

有時候他問她：「你覺得爸爸喜歡你嗎？」

「喜歡啊！」

「那你喜歡爸爸嗎？」

「喜歡啊！」

「為什麼喜歡爸爸？」

「因為你是我爸爸。」

「只是這樣嗎？」

「因為你很有趣，很好玩。」

蔡國強心想，其實我是很無趣的，每到週末他就怕女兒問他「週末要幹嘛？」

如果不用忙工作的事情，他只會待在家裡看中文電視，看晚上十點鐘的中文電視新聞，翻一翻《世界日報》，再來就是和太太小孩們相處。

他只會對孩子說：「你想幹嘛就幹嘛。」

「你怎麼不想想？」

「反正我想了，你也不會感到有興趣，我就跟著你的想法就好了。」

「虧你還是個 idea man 哪，你都不想的，你根本不想跟我們一起玩！」

蔡國強身為爸爸的要求是，他希望小孩子離他有點遠，可是，必須在他可以看得到的距離內。

他的大女兒跟小女兒差很多歲。大女兒出生時，他與太太在日本過得最艱難。「大女兒出生的時候，表情有一股勇氣與自信，一個新生兒這麼脆弱，對世界的種種沒有任何能力駕馭，但是她的表情透露的訊息，讓我感到一切都會順利的。」

「小女兒出生的時候表情是幸福的，」蔡國強說，他們夫妻倆跟著她去享受了這些幸福，她喜歡什麼他們也會試一試。她有很多同年紀的朋友，蔡國強夫婦因此認識了這群小孩以及他們的父母，「我們跟著她享福，與她一同享受她所擁有的東西。」

12.
與台灣的緣分

與台灣的緣分

「在台灣做的作品，我可以加入很多相通語言或文化的訊息，可以將很多想像中卻沒有做出來的事情化成展覽呈現。……每一次來我都希望多做一點，多與這裡的人合作一些，多給這塊土地一點。」

蔡國強在泉州家鄉生活了二十多年，與台灣隔著海相望，從中國到日本到美國，蔡國強對於在台灣辦展覽一直有期待。只是不知道要怎麼促成，就一直等待著。

一九九七年蔡國強在紐約皇后美術館舉行個展《文化大混浴》，台灣的誠品畫廊到紐約，談成了合作。於是一九九八年蔡國強舉行了他在台灣的第一個個展《胡思亂想》。

前頁圖說：（上）二〇〇六年「捕風捉影」：蔡國強與林懷民的《風．影》，誠品畫廊。（下）二〇〇五年，與台灣文化人蔡康永合作電視購畫，嘗試藝術與媒體結合的概念行動藝術形式。

208

蔡國強
CAI GUO-QIANG

「在台灣做展覽我總是特別投入，因為我在台灣語言是通的。在台灣做的作品，我可以加入很多語言的訊息，《胡思亂想》就是個好例子。在這展覽中，我可以將很多想像中但卻沒有做出來的事情化成展覽呈現。」

從一九九八年開始，蔡國強在台灣陸續發表《金飛彈》、《廣告城》、《不破不立——引爆台灣省立美術館》等計劃，二〇〇〇年他做了《九二一的烙印》，二〇〇四年籌畫金門碉堡藝術節，二〇〇五年與文化人蔡康永合作電視購畫，二〇〇六年與雲門舞集林懷民合作《風・影》。這段時間，蔡國強幾乎每兩年就來台灣一次。

「每一次來我都希望多做一點，多與這裡的人合作一些，多給這塊土地一點，就像我為九二一大地震做的作品。」

「在來台灣之前，我其實很少有機會用中文談自己的現代藝術，只能用日文說，或透過助理將日文翻譯成英文。早期我的助理都是日本人為多，到了紐約開始有台灣人當我的助理。」

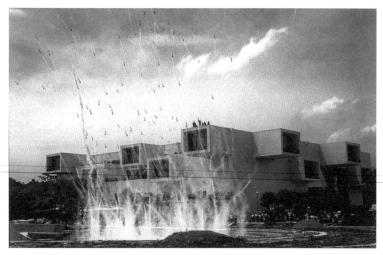

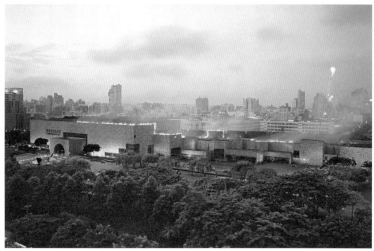

上：《金飛彈》（一九九八年，為台北雙年展《欲望場域》所作的計劃，北美館）
下：《不破不立——引爆台灣省立美術館》（一九九八年，台灣省立美術館）

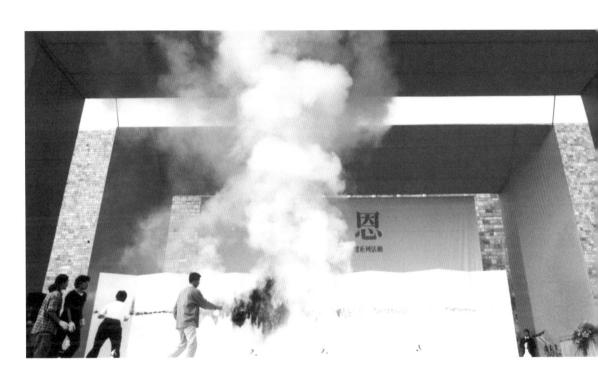

上：二〇〇〇年，《九二一的烙印》揭畫拍賣現場，最後由法鼓山文教基金會標得，所得金額全數捐作賑濟災民之用。
下：《遊走太魯閣》，二〇〇九年，蔡國強在台灣舉辦的「泡美術館」大展（台北市立美術館）三件新作之一。

離家在外許多年，可以用中文講述自己的藝術時，他也同時透過語言尋找自己的過去，「因為中文的單字或成語，都包含著年輕時接受的中華文化訊息。」

「當我說日文時，我想的是日本或東方文化與世界關係的問題；但當我說中文時，我開始思考中國人的思想問題。」

蔡國強二〇〇九年在台北市立美術館舉行《泡美術館》，特別為台灣製作了三件新作品《海峽》、《晝夜》、《遊走太魯閣》。

蔡國強決定將自己在台灣太魯閣所見到的震動與壯闊表現出來。太魯閣有著開山鑿壁的驚人氣勢，蔡國強以此製作火藥引爆的紙上作品，並以中國文人意味的長卷與木製屏風來裝裱《遊走太魯閣》。

《晝夜》全程對民眾與媒體開放製作過程。這是與女人、自然、花朵有關的作品。蔡國強與一位女舞者合作，花了十二小時討論女性在身體與心理上不同的感受，當女舞者把內心的轉折化為肢體表現出來的時候，蔡國強

依照燈光投射的不同影子，描繪成炭畫，並且依照這些輪廓，在紙上描摹，再鋪設火藥，最後點燃成為作品。充滿柔情，對女性細膩轉折的生命變化轉換有所關注。

《海峽》這件作品特別能夠表現蔡國強對台灣的深情。這件作品是從他故鄉泉州搬來巨石，長寬約有四米乘四米，高有一米三十五。巨石的一邊雕成台灣的陸地弧線，另一邊雕成大陸的海岸線，巨石兩側仍然保有當初開鑿時留下的鑿痕，頂端則雕成滔滔海浪的波紋，從上往下看時候，陸地成空，海峽卻是實體。

很久以前，從大陸來台灣的帆船都要以泉州的石頭壓艙底，以抵擋黑水溝險惡的海浪，這些石頭到了台灣之後，用來建造寺廟，造橋鋪路，成為了台灣的一部份。

「我和台灣人好像一見面就是好朋友。我生長在福建泉州，與台灣同屬閩南文化；我分別在日本與美國工作，這兩個國家的文化分別深深地影響了台灣；在台灣藝術圈可以與台灣的朋友一同談現代藝術，也可以談

論東方藝術家如何跨入全世界的問題。　種種因素攪在一起，我覺得自己與台灣特別的親近。」

「某種程度說來，我把台灣當成了文化的故鄉。」

13.

藝術可以亂搞

藝術可以亂搞

蔡國強的每一項思考中，總帶有一點幽默與疏離的哲學意味。比較可惜的是，在那陽剛、龐大、與歷史對話的藝術計劃中，那份幽默與輕鬆的理解，也就是在嚴肅之中出現輕快以為節奏的美妙，卻常被藝術評論家忽視。

蔡國強在大陸有一句名言：「藝術可以亂搞。」有人稱讚這句話，也有人特別針對這句話批判他。

「亂搞」到底是什麼？蔡國強針對每件作品都仔細規劃，找盡資料，企圖與歷史文化對話，企圖與群眾溝通，為什麼卻又說：「藝術可以亂搞」？

「中國民族一百多年來的苦難，使藝術成為救國救亡改造社會的工具，主流藝術被當成清除舊社會黑暗、展示社會主義理想的工具。而反主流

的前衛藝術，則把藝術當成改革開放，促進國家民主化的武器。在這個背景底下，藝術在中國就顯得特別痛苦。」

蔡國強認為，中國有很多令人感動的題材，如一九四九年逃亡的顛沛流離，文革時期勞動下鄉的荒謬辛酸，每一個故事說出來都會讓人熱淚盈眶。但當這些故事成為了小說，似乎都無法成為世界名著。因為作家在寫作本身下的功夫還不夠。畫家也是啊，把中國每個時代的歷史事件都畫出來了，但是這些東西畫了幾十年，藝術成就似乎不及抗戰時期木刻家的作品。

「簡單地說，就是『幹活』的『活』還沒幹夠！」

他拿中國人與日本人作比較，日本人在這方面很客氣，不會直接點破中國人的這問題，但心裡頭清楚，日本人覺得中國有深厚的漫長博大歷史傳統，中國人長的漂亮，畫畫模特兒又多，各種故事題材取之不絕。但是中國藝術家、建築家、小說家的作品，日本人看來就覺得這個「活」比較粗。中國人有這麼多好東西，還無法好好利用。

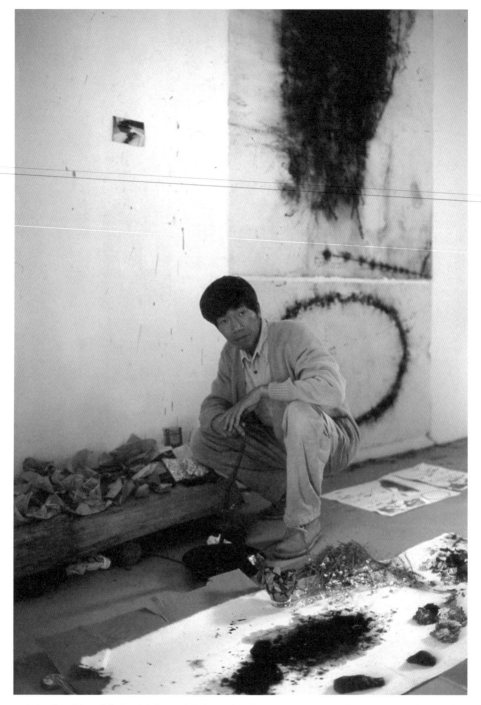

一九九三年，獲得巴黎卡地亞當代藝術基金會資助，在巴黎近郊Jouy-en-Josas駐村期間，模仿煉金術的程序，利用當地植物進行香水製作的試驗。

所謂「藝術可以亂搞」，其實是看到太多當代藝術家與策展人，談了太多太多藝術的理念以及創作的企圖動機，但說的是一套個，做出來的東西卻無法與說的那偉大的道理相映。「我想說的是，藝術不要光談這麼多偉大的理想，藝術要回到『活』的本身，要把藝術的『活』幹好，你要衷心認為藝術是好玩的，才會認真做好。」

但從另一個角度來看，蔡國強的每一項思考中，又總帶有一點幽默與疏離的哲學意味。比較可惜的是，在那陽剛、龐大、與歷史對話的藝術計劃中，那份幽默與輕鬆的理解，也就是在嚴肅之中出現輕快節奏的美妙，卻常被藝術評論家忽視。

「我在文化大革命中成長，不知不覺地也養成了說教的習慣，於是我要用我另一個幽默、好（厂ㄠ）玩的天性消化，破壞我傳統古板的思路。藝術不好玩是不好的，但是要好好去玩。」

「很多時候，作品需要藝評家或策展人搭一座橋，把民眾帶進來，這樣我會很高興。但當民眾把那座橋當作我的作品的時候，我就很不高興。」

有橋可以方便彼此溝通理念，但當橋更被視為真實的作品的時候，不是很好。」

他也坦言其實這種問題不斷地再發生，是藝術領域中一個常見的問題。

「所以永遠都要相信，最終都會回到作品本身。因為藝術家會死，解釋作品的人也會死。就像我在MoMA（The Museum of Modern Art）展出《草船借箭》的那艘船，經常有人會從文化衝突、中國典故、新殖民主義等角度議論這些作品，但這些最後會被忘掉。幾十年後這件作品還持續存在，人們又會從另外的角度來解釋這件作品。」

蔡國強剛到美國的時候，正好是文化藝術領域理論最為迸發的時候，學院與藝術領域裡頭的人整天都談理論，這些學者會用這些理論來套他的作品。

「藝術家的魅力常常在創造出一個短時間內無法被說準、卻幾百年後都可以持續被討論的作品，而且甚至幾百年都無法被討論清楚，如果藝術

家無法提供作品被持續討論的可能，這位藝術家就稍微有點可憐了。」

「現代主義以前的藝術與當代藝術很大的差別在於，當代藝術家是要創造出值得保留下來的理由，他的任務更大、難度更高，藝術家要去說服民眾，雖然整個世界都在變動，但這件作品是值得留下來的。」

可是，究竟作品值得留下來的理由會是什麼？人們會把眼睛留在什麼樣的藝術上頭，並且那麼多人會連同這一位藝術家一起相信，他們眼裡所見到的這一切，這胡思亂想、這無中生有的一切，是值得留下來、是該被選擇不要遺忘的？

「很多跟我一起成長、在國際上闖蕩的藝術家都是這樣。我們一起做展覽，晚上一起喝酒，並且互相刺激，會很關心對方正在做什麼。」

「有時候我看雜誌可看到對方的作品，一看就知道他在做什麼，而且知道這個作品的上下文脈絡，甚至知道他往下繼續做的會事什麼。好比下棋，有時候我可以感受到他下不下去，因此換了一盤棋，但這新的棋局與棋法，我可以看到有些還是一樣的。」

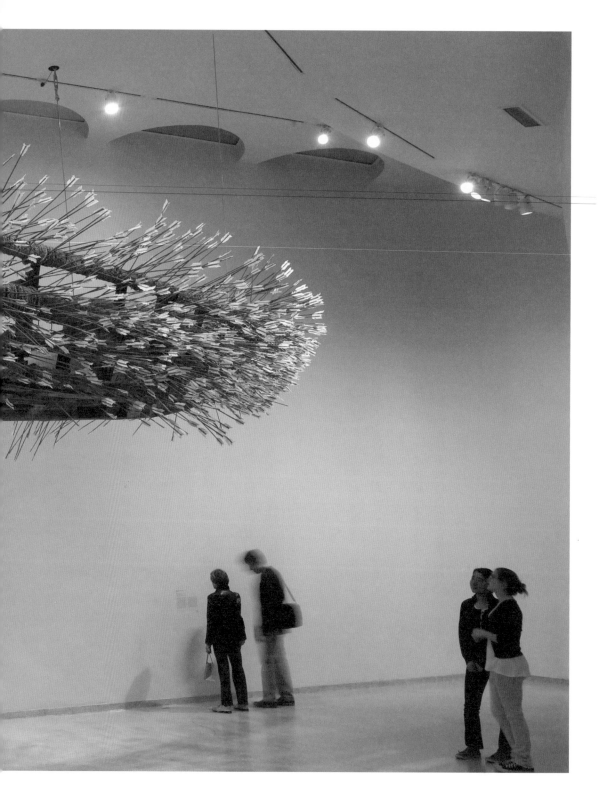

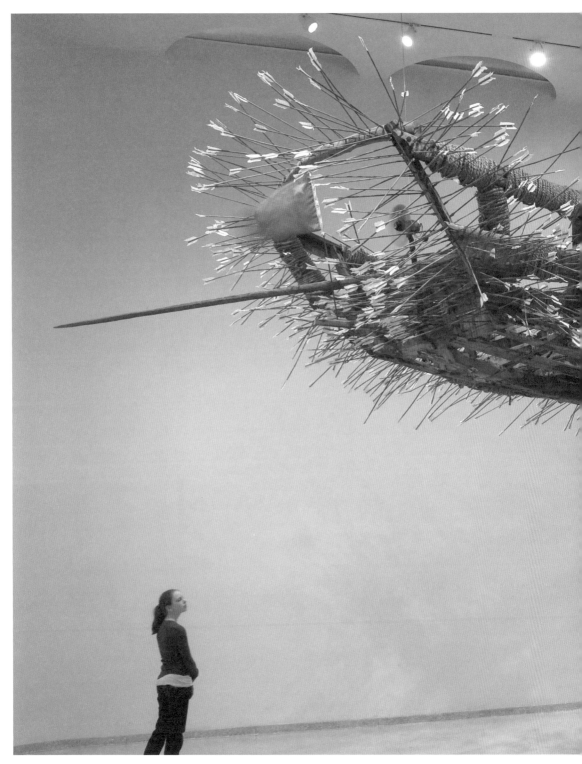

《草船借箭》的那艘船，雖然自《三國演義》的傳奇世界駛出，卻插著新中國的五星旗；隨著駛入時空的變異，作品竟似能自行衍生出屬於它自己的內在意義。（二〇〇八年，紐約古根漢美術館）

到底什麼作品是值得留下來的？

「作品值得留下來的理由，我經常一時說不清楚。藝術家也是啊，有時候我們看到一位藝術家就像動物身上發光的毛，這是指動物的精神性很好，毛色漂亮光澤動人。」

14.

我為我自己作品的

分類和博物館不同哪

Cai Guo-Qiang on the Roof
Transparent Monument

我為我自己作品的分類和博物館不同哪

「我有些哲學價值作為基礎，才敢一下子做這個、另一下子做那個。我是建立在我的信心上，要相信這套哲學是有價值的，相信它對世界的觀察是正確的，就可以去掌握萬變的藝術家生涯。」

火藥、裝置、行為、觀念藝術，這是博物館或是美術研究上對於蔡國強作品的分類方式，或者是用博物館展覽方式的分類也很多，像是裝置藝術、爆破計劃、火藥草圖，這樣的分類法，簡單清楚，方便觀眾參觀理解。

但是蔡國強對自己的作品有一種獨特的分類方式，這種分類方式比較以他的創作概念出發，像是他跟自己的對話一樣。

「我知道一般博物館對我作品的分類是有道理的，那是西方式的，有

博物館服務公眾的精神，這樣做觀眾比較好理解。」不過，蔡國強自己的分類法是：「我將自己的作品分成『視覺性的』、『詩意的』、『詩的視覺世界化』……等等，我知道如果用我的分類法，一定更讓人難懂。」

「有的時候我將作品以『生』、『死』來區分，有的作品的概念則是『藥』、『治癒』，這些是對『生』的關懷和嚮往，而像焰火的作品，就算是奧運會的盛大焰火——我都將它們分到『死』的類別，它們都在瞬間中消滅了自己，華麗聖誕一瞬消失，你可說它們贏得了永恆的追求。」

「不過，這些分類法都沒有用，我自己好玩罷了。」

他還有其他的分類方式。「我有一種是姿態性的，還有一種是對歷史的……不是守舊，就是很喜歡與歷史纏綿在一起。類似懷舊但又不是，就是我經常一直做美術史，把美術史拿來做成作品。」

「我總是在自己的歷史中拿東西，幾個資源不斷地開發，像是泉州的資

227

源：如帆船、中藥、風水和燈籠。故鄉是我的倉庫。」

不過，不管是生或死，藥或治癒，姿態或歷史，這麼多不同分類法中，蔡國強這些出自不同創作靈感與不同形式的作品，有一個共同的核心：「百花撩亂，推新出陳。」

變，唯有道不變。」

這個推新出陳就是推陳出新的相反。這個陳，就是作品裡頭一以貫之的東西，也是他在藝術上追求的終極目標，就是他的「道」：「什麼都可以

這個「道」像是《易經》提到的一樣：「什麼都可以變，唯一不變的是可變的規律。『變』是不可變的。萬物皆變，唯有變不可變。」

「我以這些哲學價值作為基礎，才放心一下子做這個、另一下子做那個。我是建立在對這些的信心上，要相信這套哲學有價值的，要相信它對世界的認識是基本正確的，就可以用這些哲學去掌握萬變的藝術家生涯。」

「我們是有限的人，生活模式、文化背景、所處的世代等，都是有軌跡的，這個軌跡剛開始不要用一個不變的目標去主張，就把自己打開，放下身段，自由自在地想做什麼就做什麼，但你不要以為別人看不出你的門道。三下兩下你的基本規律就被看出來了，但是這個規律不是自己去追求的，是萬變不離這個規律。」

「所以，規律不是建立在尋找，而是建立在信心。有信心就會有規律，因為你用的這套哲學是自己有信心的。」

如果要蔡國強以生命經驗以時期來分，可以分成「中國時期」、「日本時期」、「美國時期」及最近的「春秋戰國時期」。「之所以稱為春秋戰國時期，是因為我做的事情更多元了，這個時期又包含了我回到中國做的的事情。」

而「美國時期」與「春秋戰國時期」的分期點，在於蔡國強放棄了他經典的《為外星人所作的計劃》。

229

「因為這件事情已經變得不單純了。」蔡國強在日本開始創作「外星人」系列，出自他當時的思考與環境，外星人系列作品的精神層次上是人渴望與無限的東西對話的強烈慾望，所使用的材質不是高科技，而是傳統的、能量的、大地藝術般的爆破。做外星人計劃還有另一個原因，是因為在日本的時候，物理空間非常狹小，文化上不管怎樣思考現代藝術，西方似乎是你的對立面，當時日本考慮的問題大量是東西方問題，所以蔡國強想要找一個超越東西方的格局，於是想到宇宙，想到人與外星人之間的關係，所以在日本會想要做這個計劃。到了美國之後，很多主題都針對社會、政治發言，很多活動的預算或規模開始變得龐大，動輒幾十萬幾百萬美金。要不然就是受邀去做開幕式。「我已經不能假惺惺地把它做成外星人計劃，因為基礎已經沒有了。」

「我和做作品的關係有點像是在──自慰，自己玩與奮點、臨界點、緊張關係。」

藝術家最要堅持的一點是「誠懇」。「最重要的是真誠：真做作品，真正思考問題，真正在發現自己的可能性，真正焦慮，真誠的感受人、生

命和愛情。」

「對於自己的改變要有信心，藝術家不可能永遠做著同樣的事情。依賴就做不好作品了。包括對火藥我也沒有依賴，而是對精神、瞬間、暴力、危險、偶然、不可控制性感到興趣，對顛覆自己感到興趣。當我想要做爆破，又想成為一個好的畫家，這兩者的矛盾便開始出現。從童年到大學的受教育過程，我的理想是成為畫家，是保持美術史描述的那種藝術家，可是我現在做的是狼、是老虎等等裝置藝術，會有一股不安，覺得自己不是畫家，於是我保持做草圖爆炸，在平面上經營童年的畫家夢。」

「我安心地在這個狀態中開拓著，但三下兩下幾年後連奧運的《大腳印》我都已經做出草圖來。」

「若我還是堅持火藥是只能在外面做的爆炸，我也會枯萎。」

他又決定要讓自己面對新的課題，迎接新的挑戰與可能。比方在台灣舉辦

我為我自己作品的分類和博物館不同哪

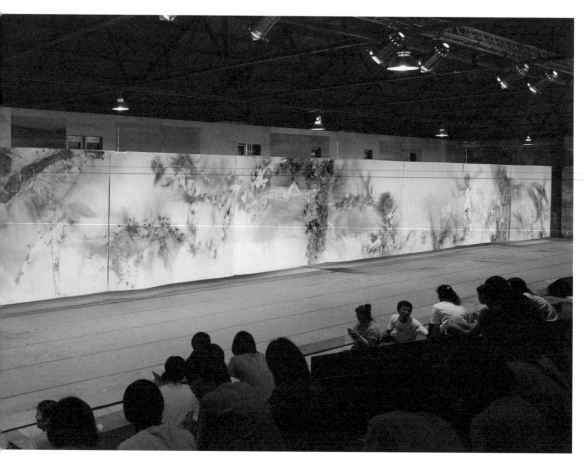

二〇〇九年「蔡國強　泡美術館」大展（台北市立美術館）新作《晝夜》位於台北華山藝文中心的製作現場。當天並開放觀眾入場參觀。

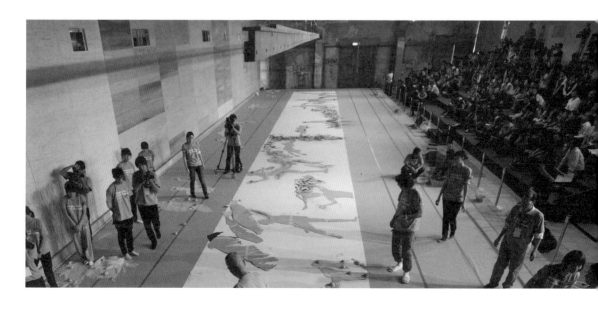

回顧展，他決定進行新的作品，包括太魯閣山水和《晝夜》的人體描繪，「就是想回到繪畫本身，迎接繪畫本身的挑戰」。從古希臘、古羅馬到印象派，人體在西方已經做到極致了，到了現代藝術之後，這主題就連在西方都不容易，況且要用火藥這種暴力性的材料，去表現這種纖細的美。

「我有印象派時代的情結：夕陽下對著風景，邊畫畫邊唱歌，一切都在裡面了。」

「當我一直做外星人系列，一直在大地、在外面世界做爆炸，這領域裡人家不好跟我比，因為太特殊了，我很容易建立自己存在的理由。但當我在這塊領域已經塑造出風格的時候，我還需要進一步面對的難題——回到繪畫本身去挑戰。

「因為時代不同了，繪畫在漫長的歷史過程中被不同時代的菁英們不斷地努力探索過，留給我們的空間所剩無幾。此時此刻，選擇繪畫作為人生目標的人，是需要有非常的勇氣與膽量的。不清醒的話，就是自得其樂了，那也是很美好的。」

蔡國強探索繪畫的方式也是以火藥進行。他試圖從爆炸平面草圖去進行他對繪畫的探索與變革。「草圖是在紙上畫爆炸，贏得畫畫的感情，讓我覺得我還在平面上做事。」

「我希望我的紙上爆破草圖，最終的呈現，可以用繪畫性的一切來檢驗，它是不是好繪畫。也就是說，這件作品在二維空間所面臨的濃淡、韻律、構圖、色彩、動靜等等美學上的感受，是不是夠強？並且，更進一步，我希望要求，作為一種繪畫藝術，它有沒有探索出新的東西——所以，最終還是要回到美術本身來解決自己的困境。」

「我留戀爆炸草圖平面的美學，還有，它可以是使我自己對話，也是自慰、前戲、爆炸、高潮的完成，而這一切是很個人的，不需要大型爆破計劃那樣社會運動式的。」

從中國、日本到美國到全世界，從大地的爆破、裝置藝術、觀念藝術，到此火藥來解決繪畫的問題。蔡國強一直在變，以萬變應他的不變。

我為我自己作品的分類和博物館不同哪

「我與未來的關係是非常不牢固的，我也怕它是牢固的。」

「我曾想過，如果今天我不是藝術家，可能是戰亂時代的軍閥，帶兵打仗。在日本我就曾開玩笑說，若不是在這個時代，我們可能是在戰場上彼此打仗的。」

他說，不過在和平時代很好，男孩子可以把自己的理想與能量，都投入不會造成人類不幸的事物。

「我現在就只覺得做藝術是好玩的，其他事情我都做不來，而且要做別的事情也太晚了。」

他想了想又補上一句：「其實一定不會嗎？這種事情我真是不知道。」

「藝術家除了要對自己坦承，藝術家最後的樂趣，都是要回歸到有沒有誠實面對藝術本身的問題。藝術在開始的時後應該要離開藝術，但最後仍要以藝術為歸結。」

一九九一年於威尼斯。

我爲我自己作品的分類和博物館不同哪

本書圖片提供者／攝影者

p.2-13，p.23-237 未註明者皆為：蔡工作室／提供
p.19 肖像，2009台北。陳建仲／攝
p.30-31 北京四合院。Wang Wei／攝
p.71 《無人的自然》製作現場。Seiji Toyonaga／攝，廣島市現代美術館／提供
p.74 《有蘑菇雲的世紀》。Hiro Ihara／攝
p.78-79 《有蘑菇雲的世紀》。Hiro Ihara／攝
p.80 林肯像前，紐約。蔡文悠／攝
p.113 肖像，2009台北。陳建仲／攝
p.116 El Greco畫作前。黃千欣／攝
p.123 肖像，2008北京。蔡小川／攝
p.128 《不合時宜：舞台一》。Hiro Ihara／攝
p.129 《不合時宜：舞台一》。David Heald／攝，紐約古根漢美術館／提供
P.130-131 《不合時宜：舞台二》。
　　　　　（上）蔡國強／攝，（下）Kevin Kennefick／攝，麻州當代美術館／提供
p.136 《撞牆》。Hiro Ihara／攝
p.137 《撞牆》。Hiro Ihara／攝
p.139 蔡國強工作中。吳紅虹／攝
p.141 蔡國強一家在京奧，2009北京。吳達新／攝
p.148-149 京奧焰火演出。林毅／攝，蔡工作室／提供
p.150-151 京奧《歷史足跡：為2008年北京奧運開幕式焰火作的計劃》（右上、左）Hiro Ihara／攝
p.158 蔡工作室團隊。吳達新／攝
p.167 《泡美術館》開會。陳建仲／攝
p.171 肖像，2007。吳達新／攝
p.175 馬文。吳達新／攝
p.179 肖像，2006。Pan Deng／攝
p.182 肖像（局部），2008。Seiji Toyonaga／攝
p.185 DMoCA開幕。Izumiya Gansaku／攝
p.199 父與女，2008北京。吳紅虹／攝
p.202（上）一家人在家裡。Badeephol Inpirom／攝
p.207（上）「捕風捉影」。誠品畫廊／提供
　　　　（下）「電視購畫」計劃。翻攝自電視／蔡工作室提供
p.210-211（右上）《金飛彈》。台北市立美術館／提供 （右中）《不破不立》。Hiro Ihara／攝
　　　　　（左）《九二一的烙印》。藝術家出版社／提供
　　　　　（下）《遊走太魯閣》。複氧國際多媒體有限公司／提供
p.215 肖像，2009。Erika Barahona-Ede／攝
p.222-223 《草船借箭》。David Heald／攝，紐約古根漢美術館／提供
p.225 大都會博物館前，2006紐約。Hiro Ihara／攝
p.232-233 《晝夜》。複氧國際多媒體有限公司／提供

INK
PUBLISHING

文學叢書 242

我是這樣想的 蔡國強

作　　　者	楊　照 李維菁
總　編　輯	初安民
責任編輯	丁名慶
美術設計	黃子欽
照片提供	蔡工作室（Cai Studio）
校　　　對	江秉憲 李依樺 丁名慶 李維菁 楊　照 蔡國強

發　行　人	張書銘
出　　　版	**INK** 印刻文學生活雜誌出版有限公司
	新北市中和區建一路 249 號 8 樓
	電話：02-22281626
	傳真：02-22281598
	e-mail：ink.book@msa.hinet.net
網　　　址	舒讀網 http://www.sudu.cc

法律顧問	巨鼎博達法律事務所
	施竣中律師
總　代　理	成陽出版股份有限公司
	電話：03-3589000（代表號）
	傳真：03-3556521
郵政劃撥	19000691 成陽出版股份有限公司
印　　　刷	海王印刷事業股份有限公司

港澳總經銷	泛華發行代理有限公司
地　　　址	香港新界將軍澳工業邨駿昌街 7 號 2 樓
電　　　話	852-27982220
傳　　　真	852-27965471
網　　　址	www.gccd.com.hk

出版日期	2009年11月　　　初版
	2016年 5 月10日　　初版六刷
ISBN	978-986-6377-37-2

定價　　280元

Copyright © 2009 by Yang Chao, LeeWei-Jing
Published by **INK** Literary Monthly Publishing Co., Ltd.
All Rights Reserved
Printed in Taiwan

國家圖書館出版品預行編目資料

我是這樣想的　蔡國強 ／
楊照、李維菁著. - - 初版. - -
新北市中和區：INK印刻文學,
2009.11　面；　　公分. - -（文學叢書；242）
978-986-6377-37-2（平裝）
1.蔡國強　2.藝術家　3.傳記　4.藝術評論
909.887　　　　　　　　　　98020892